普通高等教育艺术设计类专业规划教材

动画分镜头
脚本设计

周 越 主 编
张晓辉 汪振泽 张东雨 副主编

化学工业出版社
·北京·

本书主要讲解了动画分镜头脚本设计的相关知识和技巧。分别介绍了分镜头的发展历史、基本概念及常见类型，分镜头脚本在动画制作中的作用和任务，动画制作的基本流程；绘制分镜头脚本的基础知识；剪辑的基本规则、镜头衔接的常用技巧、镜头组织、叙事发展推动、常见的剪辑术语、转场技巧以及影片的整体把握；并附分镜头脚本设计相关的基础知识以及经典案例。

本书可供普通高等院校动画设计相关专业师生教学使用，也可供广大动画爱好者参考。

图书在版编目（CIP）数据

动画分镜头脚本设计 / 周越主编． —北京：化学工业出版社，2013.7（2023.8重印）
普通高等教育艺术设计类专业规划教材
ISBN 978-7-122-17703-2

Ⅰ．①动…　Ⅱ．①周…　Ⅲ．①动画片-分镜头（电影艺术镜头）-设计-高等学校-教材　Ⅳ．①J954.1

中国版本图书馆CIP数据核字（2013）第137253号

责任编辑：李彦玲　　　　　　　　　　　　文字编辑：丁建华
责任校对：宋　夏　　　　　　　　　　　　装帧设计：王晓宇

出版发行：化学工业出版社（北京市东城区青年湖南街13号　邮政编码100011）
印　　装：北京虎彩文化传播有限公司
787mm×1092mm　1/16　印张9½　字数240千字　2023年8月北京第1版第4次印刷

购书咨询：010-64518888　　　　　　　　售后服务：010-64518899
网　　址：http://www.cip.com.cn
凡购买本书，如有缺损质量问题，本社销售中心负责调换。

定　　价：30.00元

前言 FOREWORD

电影和动画都是具有高度综合性的艺术。电影和动画不仅是视觉艺术，同时也包含了听觉艺术，画面不仅在空间上展开，同时还在时间上延续。电影，尤其是动画，对视听的设计和对时空的控制主要是在分镜头脚本设计阶段完成的。

在分镜头脚本的设计中，不仅要设计每个镜头画面如何好看、如何传达信息，更重要的是怎样组织影片的时间和空间，怎样用镜头把故事讲清楚、讲精彩。这实际上是后期剪辑的工作，但把它提前到前期的分镜头脚本设计阶段来完成，可以节省大量的制作成本和时间，使导演有时间细细揣摩每个镜头、每个动作，可以在分镜头脚本上对影片精雕细琢，而不必受时间和成本的限制。

对于初学者来说，对镜头和剪辑的理解是一大难关，对镜头和剪辑的设计则是一个更大的难关。

初学分镜头时总会提出这样一些问题：什么是分镜头？分镜头脚本是做什么用的？分镜头设计要做些什么？怎样画分镜头脚本？不同类型的镜头都有什么固定的含义？下一个应该接什么样的镜头？两个镜头怎么才能自然地衔接起来？几个镜头要按照什么规律组织在一起才能流畅？要把这个意思说明白应该用什么样的镜头？怎样安排镜头才能把这段故事讲得更精彩？怎样才能使镜头画面更有电影的感觉？怎样才能使我的镜头与众不同？等等。类似的问题有很多，它们可以归纳为：什么是分镜头？为什么要画分镜头脚本？怎样画分镜头脚本？怎样使分镜头脚本更精彩？本书共分5个项目回答了上述问题。

分镜头设计是一个复杂、漫长、艰苦又非常自由的创作过程，没有哪一个镜头、哪一段剪辑是最好的、一定的，也没有哪个规则是绝对不可动摇的，这就像想象力一样，无穷无尽，有无数种可能，无数种解决方法，设计者要做的就是选出最能符合影片和导演需要的那一个。随着视听艺术和信息媒介的不断发展，分镜头脚本作为一种方便有效的视觉预览手段和整体规划工具，应用领域将日益广泛。同时，观众视觉经验的积累和对视觉语言的理解能力不断提升，分镜头设计的创造空间在不断扩大，更加新奇、更加有效、更有想象力的分镜头设计会不断地被发明出来。希望本书中提供的知识能成为坚实的基础，支持动画爱好者们对分镜头设计不断研究、探索，创作出优秀的动画作品。

本教材由沈阳建筑大学周越主编，副主编：张晓辉、汪振泽、张东雨。编委会其他成员：胡德强、马大勇、赵明、邹明、陶新、徐昊、孙浩、于峥，编委团队成员是来自各个院校的专业教师，知识体系全面，教学经验丰富，为这本教材的成功完成付出了辛勤的劳动。希望通过我们的共同努力，为动画专业教学提供一本好的教材。不足之处还望批评指正，谢谢！！！

编者
2013年5月

目录
CONTENTS

项目三
剪辑

/063

项目四
相关基础知识

/091

项目五
分镜头脚本设计示例

/125

项目一

分镜头概述

自 1895 年诞生以来，一百多年间，电影以惊人的速度不断发展壮大。诞生初期，电影只是对日常生活简单的记录，片长不过十几分钟，没有色彩，没有声音，拍摄手段也很简单。发展到今天，电影的内容已经相当复杂，120 分钟是商业电影的基础片长，180 分钟的电影比比皆是，续拍个三五部的系列影片几乎成为近十年商业片的基本模式，更有的策划初始就是要拍七八部，一拍就是十来年。电影画面、音响越来越精致，制作手段日新月异，电影创造的视听体验一再冲击人类想象力的极限，数码影像技术的飞速发展和广泛应用，几乎使电影的视听表现力达到了无所不能的地步。因此电影拍摄制作的投资不断巨大化，规模持续膨胀，流程繁杂，人员设备众多，拍摄制作的难度在节节攀升。为了解决电影发展过程中出现的种种复杂问题，电影制作人员想出了各种各样的方法来应付这些难以掌控的局面。

默片时代，导演谢尔盖·爱森斯坦（Sergi Eisenstein）就会在剧本的空白处画一些有关电影拍摄的草图，这些草图不仅标明布景，还会标注演员的动作和移动路径。这样不仅可以帮助导演记录下对影片拍摄的预想，方便制片人和导演规划拍摄现场的人员设备，更能节省拍摄时间，进而节省拍摄资金。爱森斯坦拍摄代表作《战舰波将金号》（Battleship Potemkin，1925）时，就在开拍前绘制了大量草图。

沃尔特·迪斯尼和动画师们把对故事的构想用草图的形式记录下来，并在这些草图上反复推敲，完善故事，调整镜头。这不但提高了迪斯尼动画故事的质量，更有效减少了完成后被删减和修改的镜头数量，从而节省了制作时间和资金。这些草图就是现代分镜头脚本的雏形。

分镜头脚本就是这样，为了解决电影发展过程中出现的新问题，而逐渐出现、固定并发

展完善。如今，分镜头脚本的绘制已经成为影视拍摄、动画制作以及商业广告等领域必不可少的制作环节。

1.1 分镜头的概念

1.1.1 镜头

在前期拍摄中，一个"镜头"是指摄影机从开始拍摄到关闭，拍摄的不间断的画面。在后期剪辑时，一个"镜头"是指两个剪辑点之间的画面。摄影机拍摄的镜头可以剪成若干个剪辑点间的镜头。分镜头设计中所指的镜头就是剪辑点间的镜头。

镜头是电影表达的基本单位。若把电影看做是一篇文章，镜头就是构成文章的句子，这些句子可以是极简单的，只有一个主语和一个谓语，也可以是结构复杂的长句。文章中的句子组成自然段，自然段再组成逻辑段（意义段），逻辑段组成整篇文章。电影也一样，镜头集合成一场戏（通常一场戏是发生在同一个场景或环境中的），若干场戏组成一段完整的情节片段，若干情节片段再组成完整影片。

1.1.2 分镜头

诞生初期的电影，只是简单记录日常生活、自然环境或是舞台表演，持续拍摄，直接放映，不做任何加工。直到法国导演乔治·梅里埃（Georges Méliès）创立了剪辑原理，美国导演大卫·格里菲斯（David Llewelyn Wark Griffith）将其推到新的高度，并开始把影片划分成若干镜头进行拍摄，再把这些镜头重新组接起来，构成影片。这才有了剪辑艺术，才有了今天电影的基本形态。

分镜头就字面意思来说，就是划分镜头。要把文字剧本拍成电影或动画片，就要把抽象的文字语言转化成依靠视觉形象表情达意的电影语言，最终将故事分解成电影语言的最基本单位——镜头，用电影的语句进行表述（这个过程就是分镜头），再把这些镜头重新组接成完整的影片（这个过程就是剪辑）。

在将文字剧本转化成具体镜头画面的过程中，把对电影镜头的设想和规划，用草图结合符号标示和辅助文字说明，记录在纸上，使影片以连续的草图画面的形式呈现出来，这就是分镜头脚本。

> 埃里克·舍曼（Eric Sherman）在《导演电影》（Directing the Film）一书中指出，"电影分镜头制作就是绘制一系列的草图，并对每一个基本场景和场景中的每一个机位设置都做出说明——电影分镜头就是在开始拍摄前对电影全貌所作的一种视觉记录。"

分镜头脚本通常简称为分镜头，也有称分镜头台本、分镜头剧本、分镜头草图、分镜画面、摄制工作台本、可视剧本等等，指的都是记录对镜头预想的草图。分镜头的版式并不是严格规定的，因为更注重实用功能，会根据制片方、导演以及分镜头美工的习惯和要求不同，有不同的版式。

分镜头通常是画在A4或A3大小的纸上，有的采用横版排列，每页2～4个镜头，文字说明标在图的下方；有的采用竖版排列，每页4～6个镜头，文字说明标在图的左侧或右侧；也有的每页就一个镜头画面，文字说明标在周边或另外一张纸上。不管排版怎样不同，分镜头都会呈现镜头影像的构成，标注出角色和摄影机的运动方式、镜头时间长度、对白、音响、特效等信息（图1-1）。

分镜头是将文字剧本视觉化的中间环节，是对影片视觉效果的预览，它可以让制片方、导演、摄影师、布景师、演员等在电影、动画拍摄制作前就"看到"影片，对镜头建立起统一的视觉概念，对影片形成整体的把握。

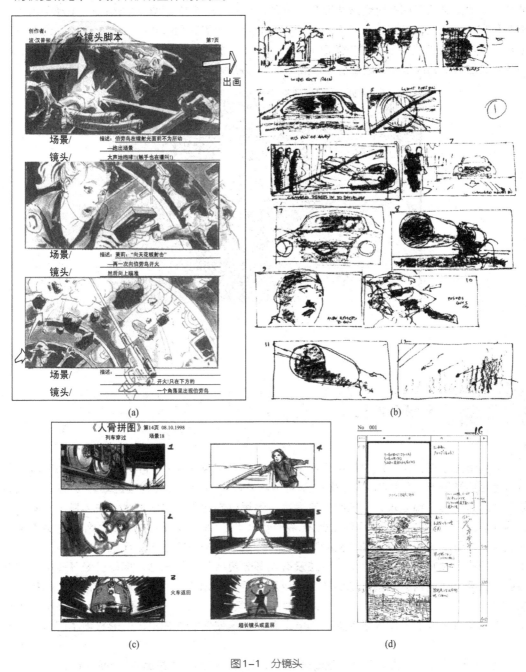

图1-1 分镜头

1.1.3　故事板

　　Storyboard，原意是安排电影拍摄程序的记事板，中文翻译为"故事板"、"分镜头脚本"、"分镜头台本"、"分镜头"等。也就是说，"故事板"和"分镜头脚本"这两个词意思相同，只是对同一个英文词汇"Storyboard"的不同翻译。

　　20世纪20年代末，迪斯尼在开发故事阶段开始绘制continuity sketches（直译为"具有连续性的草图"，意译为"分镜头草图"），用以制作动画片（这时只能称"草图"，因其还不完善，尚在探索阶段）。几年后，绘制分镜头草图成为迪斯尼动画制作流程中必不可少的环节。大量的分镜头草图有时会造成混乱，于是，韦博·史密斯（Webb Smith）把成千上万的草图订在一面墙上，这样，动画师们就可以清楚地看到影片的节奏和故事的全貌。这个订满分镜头草图的墙面或展示板被叫做Storyboard（故事板），之后Storyboard一词被广泛使用，不论是钉在墙上的或是装订成册的分镜头图稿，都被称作"Storyboard"（图1-2）。

<p align="center">图1-2　故事板</p>

1.2　分镜头的历史

　　电影诞生初期，卢米埃尔兄弟只把电影当作一种记录现实的科学方法，停留在简单记录日常生活的情景上，影片都是几分钟的短片或者片段，如代表作《火车进站》。开始用电影讲故事的人是乔治·梅里埃，一位职业魔术师。他用电影记录自己的魔术，并创建了一套程式化的叙事模式，1902年的《月球之旅》（A Trip to the Moon）是他最著名的作品。随着电影的发展，电影讲的故事逐渐变得复杂和精细，许多电影制作方法应运而生，同时也促进了更多复杂的拍摄技术的产生。尽管这时还没有电影分镜头脚本的概念，但是已经开始出现在拍摄前，根据导演的需要绘制出电影草图，以帮助导演规划拍摄，发展剧情。例如，拍摄《十诫》（The Ten Commandments，1923）时，导演塞西尔·B·德米耶（Cecil B.DeMille）启用了艺术家丹·赛亚·葛瑞斯别克绘制电影草图，这使他能够在拍摄前形象地了解每个戏剧场面。

　　真正推动了分镜头脚本诞生的是动画。事实上，分镜头脚本是诞生在动画行业的。

分镜头脚本的基本形式来源于报纸连载的连环画，有时连环画和漫画甚至被称为分镜头脚本的"血亲"。发展初期，动画片的内容比较简单，篇幅短小，大多只是一些噱头和小笑话，没有完整的情节。这时的动画师只是负责动画的制作部分，故事创作则要依赖其他艺术家。连环画就是给动画提供故事的一条捷径。动画电影之父——温莎·麦凯（Winsor McCay）就是报纸连环画作家，他的第一部动画片就是改编自他在报纸上刊登的连环画《小尼莫梦游记》（Little Nemo in Slumberland）。而公众真正开始关注动画则源于麦凯独立绘制的动画片《恐龙葛蒂》（Gertie the Dinosaur，1914）。这部动画片是麦凯对动作进行探索的实验片，并不具备完整的故事情节，但影片的风格和制作方法对动画电影的发展产生了深远的影响。

现在使用的分镜头脚本真正的诞生地是迪斯尼。

20世纪20年代至30年代初，动画片仍然篇幅短小，故事情节简单。弗莱舍兄弟[马科斯·弗莱舍（Max Fleisher）和大卫·弗莱舍（Dave Fleisher）]是这一时期较有影响的动画导演，创作了动画片《小丑可可》（Koko the Clown）和《贝蒂·布普》（Betty Boop）。在弗莱舍工作室里，讨论会还只是弗莱舍兄弟告诉动画师要在哪里加入动作和小噱头，因为内容简单，交流讨论只限于口头，并没有相关的文字记录，也没有剧本。这时的动画创作大多是这样的模式，甚至更简单。

同一时期，处在事业初期的沃尔特·迪斯尼主要模仿了弗莱舍和麦凯的风格，创作方法也没有差异。随着迪斯尼对当时只限于滑稽喜剧、情节简单的动画片逐渐失去兴趣，他开始关注真人电影。迪斯尼和当时仅有的几位工作人员研究了查理·卓别林（Charlie Chaplin）和巴斯特·基顿（Buster Keaton）的电影之后，开始构思新的故事。这些故事不同于以往的动画短片，它们具有更复杂的故事结构，情节也更丰富。他们把对新故事的构想绘制成草图记录下来，并且在草图上反复研究摄影机的位置、摄影机的运动、角色的动作以及动画的速度等。这些草图被称作"continuity sketches"（分镜头草图）。第一部米老鼠影片《疯狂的飞机》（1928）被认为就是使用了分镜头草图创作出来的。这种类似连环画式的故事草图包括了机位、摄影机运动、取景和角色动作等，还会在单独的纸上附上每个场景动作的描述性文字说明。20世纪30年代初，迪斯尼委任特德·西尔斯成立故事开发部门，从这时开始，迪斯尼的动画师们承担起了故事开发和动画研究的重任，并与故事作家们合作共同完成动画片的创作，而动画师和故事作家相互交流的媒介就是分镜头草图。

因为分镜头草图可以使动画片创作人员更直观地了解故事内容，方便动画师和作家讨论交流和反复修改，这大大刺激了动画故事的创作。动画片讲述的故事日渐复杂，每个故事方案的草图也就越来越多，甚至多到给工作人员理解剧情和故事逻辑造成了困难。这时，故事开发人员韦博·史密斯（Webb Smith）把所有草图和对话按照从故事开始到结尾的顺序订到墙上，然后再根据需要调整镜头的顺序，直到认为故事结构顺畅为止。这就是"故事板"的雏形。1933年上映的《三只小猪》被认为是第一部用"故事板"方法制作的动画片。后来，因为分镜头草图还在不断增加，故事板又从墙上搬到轻薄的大张木板或塑料泡沫板上，这样可以方便移动和展示。最早使用分镜头脚本的动画长片就是著名的《白雪公主和七个小矮人》（Snow White and the Seven Dwarves，1937）。在《白雪公主和七个小矮人》的创作过程中，分镜头脚本占据着不可或缺的重要地位。动画师们为影片绘制了上千幅草图。

由于分镜头脚本的种种好处，很快就成了迪斯尼动画制作中必不可少的固定流程。甚至后来所有的方案在给迪斯尼审阅前都要绘制成分镜头脚本，只有分镜头脚本得到迪斯尼的认可，才能进入生产过程。分镜头脚本越来越受到重视，在迪斯尼沿用至今，不断完善，最终形成了现在常用的分镜头脚本模式。

项目一 1
项目二 2
项目三 3
项目四 4
项目五 5

随着迪斯尼的成功，分镜头脚本在动画业开始普及，这使得真人电影的制片人和导演们开始注意到分镜头脚本的好处，也开始使用分镜头脚本拍摄电影。在拍摄《公民凯恩》（Citizen Kane，1941）时，摄影棚拍摄时间有限，预算也很紧张，奥逊·威尔斯（Orson Welles）和摄影师格莱葛·托兰德（Gregg Toland）合作预先设计了影片中所有的关键场景，为每个关键情节绘制了分镜头脚本，尤其是专业演员和业余演员共同参与的场景。他们还绘制了很多复杂的灯光场景，使用强烈的明暗对比和大面积阴影的画面风格，以回避资金紧张带来的照明设备不足的难题。

《白雪公主和七个小矮人》的成功标志着卡通（Catoon）真正成为了动画（Animation），推动动画迈向黄金时代。随之而来的是商业动画影片的投资越来越大，制作更加精良，新的制作手段层出不穷。想要在前期规划中更精确地把握影片、控制资金投入，使制片人和投资方相信影片将会成功，静止的分镜头画面已经不能满足这些要求。于是在迪斯尼又出现了动态故事板。动画师们按照预想的时间长度把分镜头画面串联起来，加上对白和简单的音效，编辑成一个简单的样片播放出来。有的时候，这种样片会按照大约每秒一张分镜头图的速度绘制和播放，使样片更接近完成的影片，展示更多影片细节。这样，导演和动画师就可以更准确直观地看到影片将会是什么样子，哪些地方需要修改调整，绘制出更细致的分镜头图稿，供原动画、背景绘制以及后期编辑使用。同时，把动态分镜头拿给投资方看，比起只展示静态图稿更有说服力。

今天，电影和动画的制作都已经离不开分镜头脚本。不论是迪斯尼、皮克斯、梦工厂还是宫崎骏，又或是日本的TV动画，全世界的商业动画制作都在使用详细精致的分镜头脚本，《泰山》《千与千寻》《功夫熊猫》《怪物公司》等商业动画片的成功都离不开预先绘制的精细的分镜头脚本。在好莱坞，分镜头脚本也是大制作影片必不可少的制作流程，尤其是数字特效使用得越多，分镜头脚本绘制得就越精细，例如《变形金刚》的概念图就绘制得十分精细。近些年，这些幕后使用的分镜头脚本也开始成为影片的卖点。商业片在发行DVD光盘时，经常会把分镜头脚本的手稿展示加在DVD光盘的附赠内容中，或者直接编辑成册出版发行。

现在，不仅电影、动画在使用分镜头脚本，很多其他产业也都吸纳了分镜头脚本的模式，用来解决本行业前期规划中的问题。例如，多媒体交互设计（UI系统设计）、网络设计、游戏设计、广告等。

另外，随着对分镜头脚本要求的提高，既熟悉电影语言，又有深厚绘画、设计功底的分镜头美工、分镜头画师或称故事板画师的专门从事分镜头绘制的职业也已经应运而生。罗恩·赫斯（Ron Huss）、诺曼·希尔弗斯坦（Norman Silverstein）在其著作《电影体验：动画片艺术的要素》（The Film Esperience：Elements of Motion Picture，1968）中指出，故事板画师就是"要在导演的指导下，捕捉那些能够用电影表达的动作和情绪"，他们所绘制的就是"连续的具有提示性的连环图画"，"以图为主"。

1.3 分镜头的分类

由于分镜头是为了解决电影、动画生产流程中的具体问题而产生和发展的，一直在具体制作过程中改进完善，因此并没有严格的学术意义上的分类。分镜头的分类通常是根据用途

的差异和应用产业的不同来区分，而且不同类型的分镜头也并没有严格的界限划分，都会根据使用者的实际需求灵活应变。换句话说，分镜头的目的只有一个，就是符合使用者的需要。

1.3.1 动画

在动画制作过程中，分镜头脚本是必不可少的，要按照完整的影片顺序逐个镜头绘制，差别只在于详细程度的高低。电视播放的动画系列片的分镜头脚本要比动画影片的分镜头脚本简单些，投资越大，影片画面质量要求越高，分镜头脚本的绘制就越精细。

电视动画片的分镜头脚本通常按照逐个镜头来绘制，一个镜头画一张分镜头图，其中角色的运动及摄影机的运动用箭头等符号在图中标示，对白、时间、音效等文字说明标注在图的下面或侧面。画在A4或A3大小的纸上，每页纸1～6个镜头，有横版有竖版，装订成册。这样的分镜头绘制较简便，且功能齐全、成本低、耗时少，适应电视动画片画面简洁，叙事简单，单集篇幅小，生产周期短，投资小，更新快的特点。

动画影片的分镜头脚本有时也用这样的绘制方法，只是画面绘制得更精细，但大投资的动画影片还要绘制更详细的分镜头。通常是大约每秒一张分镜头，这样，角色的动作和镜头的运动都可以在连续的画面里直接呈现，便于对影片细节和时间的控制，更方便调整镜头顺序，进行剪辑。这些分镜头一般画在A4或A4一半大小的纸上，订在墙面或展示板上展示，这样的分镜头还会被串联起来，编辑成动态故事板，更加直观地预览影片（图1-3）。

图1-3 动画分镜头脚本

三维动画影片另外还要绘制全片的彩色分镜头脚本，供打光、材质和渲染调试使用。例如《海底总动员》就为全片每个镜头都绘制了彩色的分镜头图稿，影片完成的画面与彩色分镜头图稿是完全一致的（图1-4）。

图1-4 《海底总动员》彩色分镜头图稿

偶动画（材料动画）影片的分镜头脚本会做得更细致，不仅绘制出镜头画面的图像，还要绘制场景平面图、摄影机位置和运动路径图、布光示意图、角色位置和运动路径图等辅助用图，甚至逐帧绘制角色动作，作为拍摄时的参照。例如《小鸡快跑》不仅绘制了大量详细的分镜头图稿和示意图，还逐帧绘制了每个角色的动作，这相当于先做了一个二维动画样片，再逐帧参照二维动画摆拍泥偶角色。

1.3.2 电影

电影分镜头脚本与动画分镜头脚本并不完全相同，这是由于制片人、导演和预算等因素的影响。

大多数导演会画一些简笔画式的镜头示意图，作为思考和交流的辅助工具（图1-5）。有必要的话，会聘请专门的分镜头画师在此基础上再绘制分镜头脚本。如史蒂芬·斯皮尔伯格为《夺宝奇兵Ⅱ：魔域奇兵》所画的分镜头草图十分潦草，但能清楚表明拍摄的顺序，而且也能把想法传达给专业的分镜头画师，再由分镜头画师将这些想法画成分镜头脚本，提供给整个前期制作团队使用。

有时，导演自己或分镜头画师会绘制黑白草图式的分镜头脚本，这些草图可能是简单的线描，或是有光影效果的素描图，着重表现镜头拍摄的角度和画面构图（图1-6）。但通常不会是整部电影都画出来，而是重点绘制有复杂动作、有特技特效、有爆炸场面、有复杂场景、有复杂机位和摄影机运动的镜头等。如《角斗士》的导演莱德利·斯科特（Ridley Scott）就是自己绘制了这部影片的分镜头。

有时，电影分镜头脚本的绘制可以媲美动画分镜头。如乔治·卢卡斯（George Lucas）的《星球大战》系列电影，分镜头涵盖了所有涉及演员、宇宙飞船、动画模型、遮片绘画和其他特技的复合镜头。

图1-5 希区柯克的笔记和为《救生艇》
绘制的分镜头脚本

图1-6 《哥斯拉》的分镜头脚本

图1-7 《变形金刚》概念稿

　　有时，则是选择故事中最重要、最精彩的情节，画出比较精细的概念稿（图1-7）。这些概念稿与美术设计初期探索风格的概念稿相交叉（很多时候一部电影的美术设计师、分镜头设计师和场景设计师都是同一个或者同一些艺术家，很多前期的概念设计很难明确区分）。概念稿式的分镜头只是为影片风格和画面气氛提供一种可能，而不是确定影片最终的样貌。因此，这些概念稿并不采用正常分镜头的尺寸比例，都是根据画面需要来决定画幅的（通常是A4大小的画幅）。这些概念稿式的分镜头通常会被用来筹措资金，做为简明的视觉预览展示给投资方。

　　另外，由于电影拍摄现场的需要，还会绘制特技和特效拍摄的示意图、拍摄场景的平面图、摄影机位置及运动路径图、角色位置和运动路径图等分镜头的辅助用图（图1-8 ~ 图1-10）。

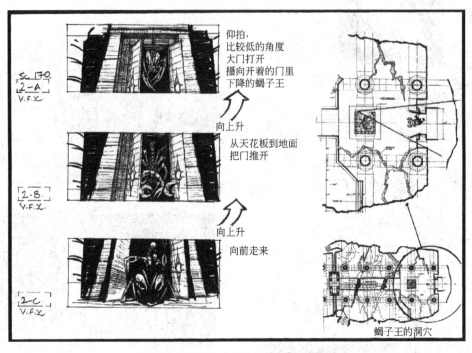

仰拍，
比较低的角度
大门打开
摄向开着的门里
下降的蝎子王

向上升

从天花板到地面
把门推开

向上升

向前走来

蝎子王的洞穴

图1-8 《蝎子王》分镜头及场景平面图说明

图1-9 特技镜头拍摄说明图

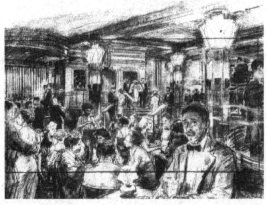

图1-10 门特·许布纳为《哈林夜总会》绘制的效果图

1.3.3　电视剧

电视剧通常不会绘制大型的分镜头脚本，只有投资较大、有一定规模、注重视觉效果的剧集才会为重点段落和较复杂的镜头绘制分镜头脚本。电视剧的分镜头脚本多是较简单实用的素描式草图，跟电视动画片的分镜头相近。

1.3.4　商业广告

商业广告分镜头脚本的画面绘制十分精致详细，且只画出关键帧，没有摄影机运动标示。这是一种介绍性的分镜头脚本，由广告公司提供，主要用于广告公司向客户推销展示自己的创意方案，是营销手段。客户认可方案后，导演才开始设计供自己拍摄使用的分镜头脚本，而这个分镜头脚本，必须以之前的创意方案为主要画面结构进行创作和拍摄。

1.3.5　多媒体交互设计

多媒体交互设计（UI）系统涉及广泛，从多媒体光盘、软件界面，到手机界面、智能操作系统界面，包含的内容繁杂。借用分镜头脚本的形式进行前期规划是十分有效的手段。多媒体交互设计使用的分镜头脚本通常会包括每个页面的内容草图，按钮和链接的使用方法的文字注释，相关图形、图像和声音的呈现方式，页面级别关系的流程图等。

1.3.6　网络设计

分镜头脚本对于网络设计的开发部门十分有用。主要是对页面中的图片、动画、视频、菜单列表等要素进行分类和规划，可以使整个团队的成员更直观地理解网站的结构和信息的呈现方式。

1.3.7　游戏设计

开发一款新游戏要做大量的前期规划工作。首先要有对游戏的基本设想，然后设计故事情节，设计如何与玩家互动。这些确定下来之后，开始绘制每一个场景的分镜头脚本及过场动画情节的详细分镜头脚本。

1.4　分镜头脚本在动画制作中的作用和任务

1.4.1　分镜头脚本在动画制作中的作用

文艺复兴时期的建筑师莱昂·巴蒂斯塔·阿尔伯蒂（Leone Battista Alberti）大约1470年在佛罗伦萨写道："建筑师必须先确切地知道自己应该做什么，然后才能开工建设（脚本构思）。建筑物必须完全在他的脑中成形（视觉预览，就像希区柯克或彼得·杰克逊那样）。他必须画好图纸（电影故事板画师），做好了细节完备的几何模型，包括布景的雕刻（美术设计师），以便估算成本（制片人）、准备材料（电脑生成影像和视觉特效）和组建工作团队，并把他们聚集到工地上（布景和灯光）。"

 分镜头脚本就是一部影片的蓝图，是动画视觉化过程中不可或缺的重要部分。它可以帮助导演统揽全片。它的使用贯穿于影片的中期制作（原动画绘制、场景绘制、角色动画、镜头运动、模型、置景、拍摄等）、剪辑、后期合成的全过程，直至影片最终完成。这些连续的草图可以指导镜头的设置，直观地回答机位、运动、灯光、站位、特技等拍摄和制作中的问题，也可以回答节奏、叙事、剪辑、特效等后期制作的问题，使主创人员可以在前期工作中做好规划和准备（图1-11）。

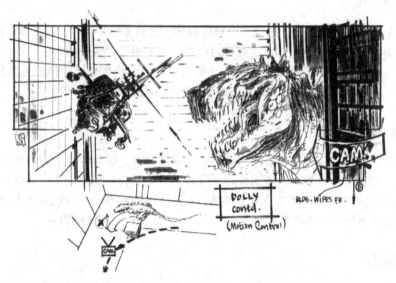

图1-11　分镜头脚本在动画制作中的作用（《哥斯拉》分镜头脚本）

 分镜头脚本是一种视觉预览的手段。分镜头脚本可以在开拍之前就让制片人、导演、摄影师、美术设计、布景师、灯光师、角色动作等演职人员看到影片的全貌，对影片形成整体的视觉概念，并可以把一些制作和拍摄中可能存在的问题在前期准备阶段就解决掉（图1-12）。"要降低拍出的影片'质量不高'的风险，没有比密切关注前期制作更好的办法了。"

(a) 初步设计图样

(b) 3D数字分镜头画面设计

(c) 影片画面

图1-12 《第五元素》分镜头脚本与完成的影片镜头

分镜头脚本可以帮助制片人和导演统筹规划，平衡预算。大多数电影、动画片都要投入大量的资金、人力和物力，因此许多著名的制片人和导演都有一套自己的前期制作规划手段，而且他们都意识到在前期制作中使用分镜头脚本，将会给影片节省大量的时间和金钱。例如，在拍摄现场任何一个变动——大到场景变换（图1-13），小到演员站位——都需要花费时间和金钱，如果这些试验在分镜头脚本上进行，花销就小得多，还可以节省大量的时间。通过电影分镜头脚本可以判断一个镜头将需要使用哪些设备、哪些演员、如何布景、怎样安排特技拍摄等。对于一个动画镜头来说，就是涉及多少个部门、要用几个原画师、几个场景画师、哪些问题可以在后期制作中解决等。换句话说，参照分镜头脚本，制片人和导演就可以直接看到哪个部门、什么地方、为了什么目的需要花多少钱。

图1-13 《宾虚》的场景效果

好莱坞著名的制片人大卫·O·塞尔兹尼克（David O.Selznick）极其注重细节，往往对制作过程中的方方面面都考虑得非常仔细，对前期制作尤为重视。在拍摄《乱世佳人》时（当时投资最大的影片），他坚持要求对影片中的每一个关键场面进行前期规划，对于一部长达4小时的影片来说，这样的前期工作十分细致。他聘请插图画家威廉·卡梅隆·孟席斯（William Cameron Menzies）绘制了所有关键场景的概念设计图，并绘制了上百幅包含了取景、构图和镜头运动的分镜头草图。这样细致的做法使他收益颇丰，《乱世佳人》成为经典，也是当时好莱坞有史以来最卖座的影片，获得多个奥斯卡奖项，塞尔兹尼克本人也成了那一届奥斯卡的无冕之王。

分镜头脚本是一个方便的交流工具，同时可以协调各个部门间的工作，使每个部门都清楚自己的任务。电影和动画都是需要众多部门、大量人员高度协调，共同完成的，为了合作的顺利，必须有一种简便有效的沟通方式，使导演、摄影师、美术设计师以及其他创作人员可以交流他们的想法，帮助导演协调各部门的工作。而分镜头脚本就是这时必需的交流工具，用画面直观地呈现对影片的构想，要比只用语言描述的交流更准确、更直接、更有效。

本·伍顿（Ben Wootten，《指环王》的分镜头画师兼美术设计）说，"当大家一起工作，互相交换想法时，设计才会做得更好，那样设计出来的东西要真实得多，也更加成功。没有人会在真空中工作。"

各个部门在分镜头脚本中可以清楚地看到自己的具体任务，以及本部门与其他部门及整个影片的关系。这样，工作起来目标明确，行之有效。例如，对摄影机运动路径给出的示意图（图1-14）。

好莱坞史诗片《乱世佳人》在拍摄期间先后更换了三位导演才终于完成，这部长达4小时的影片能在视觉效果和影片风格上保持前后一致，有相当一部分原因得益于前期精心绘制的概念草图和电影分镜头脚本。

迪斯尼把分镜头脚本看做是动画制作必不可少的重要流程，"第一步是绘制粗略的概念草图，然后是彩色的草图图册，而后是绘制连续的动画图，最后是绘制定稿的赛璐珞片。这样，整个创作团队都确切地知道每一段画面跟整个故事情节是怎样的关系，而故事情节本身就包含着'基本的镜头和段落结构'"（卡尔亨，1983）。由于传统的二维动画要把整个故事手工绘制在成千上万张赛璐珞片上，还要拍摄在每秒24格的电影胶片上，耗时很长，工作人员众多，因此绘制详尽的分镜头脚本就成了绝对必要的程序，而且比起电影分镜头脚本来，动画分镜头脚本更详细、更精确。

分镜头脚本可以在前期对影片进行剪辑。导演可以在分镜头脚本上反复推敲影片的结构、镜头的设置、镜头间的组接、精炼对白、控制影片节奏等（图1-15）。

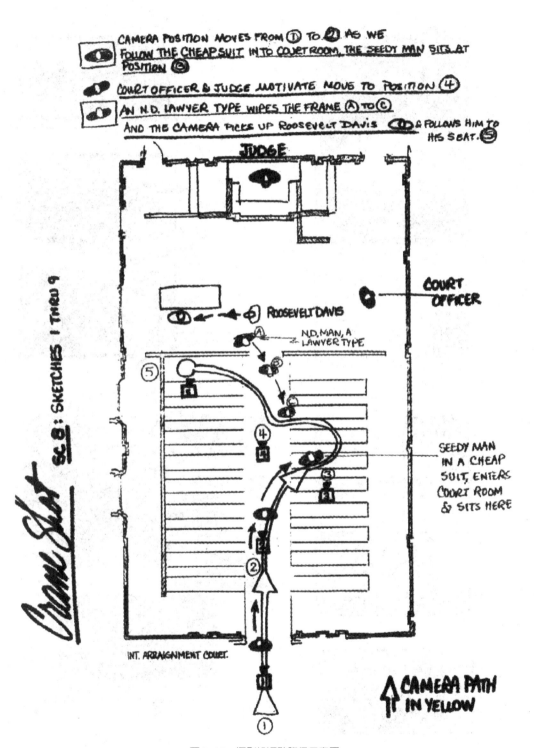

CAMERA POSITION MOVES FROM ① TO ② AS WE FOLLOW THE CHEAP SUIT INTO COURT ROOM. THE SEEDY MAN SITS AT POSITION ⑤

COURT OFFICER & JUDGE MOTIVATE MOVE TO POSITION ④

AN N.D. LAWYER TYPE WIPES THE FRAME Ⓐ TO Ⓒ AND THE CAMERA PICKS UP ROOSEVELT DAVIS Ⓒ & FOLLOWS HIM TO HIS SEAT. ⑤

JUDGE

CRANE SHOT — SC.8: SKETCHES 1 THRU 9

COURT OFFICER

ROOSEVELT DAVIS

N.D. MAN, A LAWYER TYPE

⑤

④

②

①

SEEDY MAN IN A CHEAP SUIT, ENTERS COURT ROOM & SITS HERE

INT. ARRAIGNMENT COURT.

CAMERA PATH IN YELLOW

图1-14　摄影机运动路径示意图

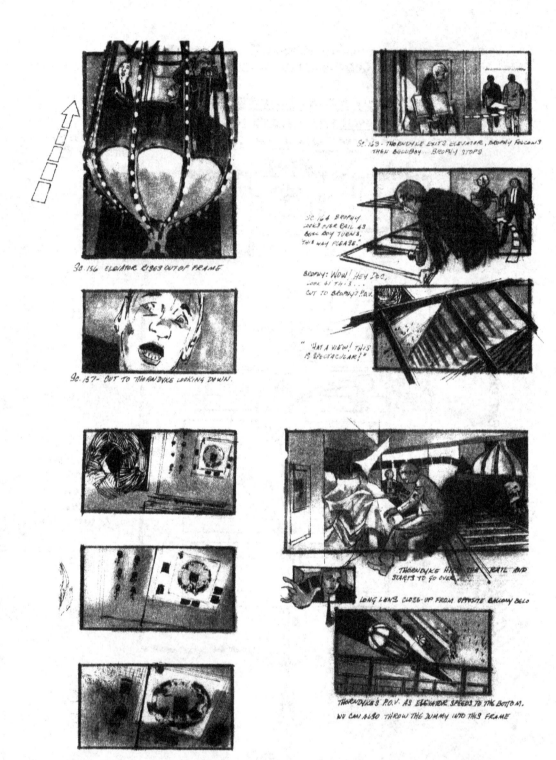

图1-15 利用分镜头脚本在前期对影片进行剪辑

著名导演希区柯克喜欢说，他的电影在还没拍之前就已经完成了，在摄影师和剪辑师尚未摸到任何一截胶片之前就已经完成了。过去，导演的工作是在电影拍摄完成之前，而后期剪辑则由剪辑师完成，导演很少有机会参与（现在导演都会直接参与剪辑）。剪辑师对一部影片的影响力可以与导演比肩，有时甚至会超过导演。好的剪辑师可以把相同的素材剪成两部完全不同的影片，这意味着导演对影片的设想和诠释很难全部实现。因此很多导演会绘制分镜头脚本，在前期就把剪辑工作做完，使影片在分镜头阶段就已经完成，现场拍摄的只是分镜头脚本的真人版。希区柯克无疑是其中最擅长分镜头的导演，广告画师的出身使他可以用精致的分镜头图稿控制影片的画面、叙事和拍摄流程，以确保他的原始意念可以完整地转化成影片。

　　史蒂文·斯皮尔伯格（Steven Spielberg）被认为是20世纪60年代的电影人中最有名的导演，常被称为娱乐导演中的"首席影像大师"。斯皮尔伯格也十分重视分镜头脚本，会聘请专门的美术设计师和分镜头画师绘制十分详细的分镜头，他会在分镜头脚本上反复雕琢镜头画面，推敲复杂的场面调度和摄影机运动，创造出光鲜细致、震撼人心的视觉效果。若没有了分镜头脚本，史蒂文·斯皮尔伯格作品的鲜明标志也就荡然无存。

　　对于动画片来说，由于巨大的资金、人力、物力和时间的投入，在前期进行剪辑是十分必要的。事实上，动画影片往往会花费大量的时间做足前期工作（梦工厂在制作《埃及王子》时，用了整整2年的时间来绘制分镜头脚本），尽可能在分镜头脚本阶段把影片创作完成，剩下的就是按照分镜头脚本把每个镜头逐帧制作出来，最后合成影片。通常电影以15：1的比例进行拍摄，也就是平均要拍摄15分钟的胶片，才能剪出1分钟的最终影片。动画由于绘制详尽的分镜头脚本，这个比例可以降至1.25：1，甚至更小，这就大大降低了成本。

　　分镜头脚本可以帮助创作团队对影片进行开发。分镜头脚本最基本的用途就是画出概念图或连续的草图，用来说明和扩充剧本中描述的故事情节和场面，概念稿式分镜头就是给影片的画面提供一种视觉可能性。借助直观的分镜头图稿进行讨论，创意构想可以被更好地激发出来。迪斯尼的剧本往往只有大致的脉络，故事开发部门与动画师合作，借助分镜头脚本和许多概念稿反复讨论，在剧本脉络的基础上开发出故事的具体情节和影片细节。这样的方法在迪斯尼沿用至今。

　　分镜头脚本可以详细说明视觉特效。随着视觉影像的数字化革命，视觉特效已经成为当今电影、动画中非常重要的组成部分。在开拍之前，制片人、导演、摄影、美术设计师都希望能够预览全部的视觉特效，这样可以估算成本，预先选择合适的影片画幅，设计好镜头、灯光，并与模型师和绿幕特技师设计准确的合成布景。而分镜头脚本正是这个好用的工具，它可以把每个镜头的视觉特效详细地展示出来，创作人员从这些绘制精细的图稿中就可以看出应该做些什么，怎么做。像《加勒比海盗》《指环王》《哈利·波特》这样充满精彩绝伦的数字合成视觉特效的影片越来越多，电影对视觉特效的依赖使得它对分镜头脚本的依赖也在加剧，并且对分镜头脚本提出了更高的要求。像《僵尸新娘》《鬼妈妈》这样的偶动画也会使用后期数字特效来丰富画面，其流程与电影基本一样。一般来说，所有电影、动画的视觉特效都会有详细的分镜头脚本作为视觉预览，至少也要有一份简略的概念草图为制作团队提供影片的视觉可能性。

　　表1-1对比了分镜头脚本在动画片和实拍电影制作流程中所起的作用。

项目一 1　项目二 2　项目三 3　项目四 4　项目五 5

表1-1　分镜头脚本在动画片和实拍电影制作流程中所起的作用

阶段	动画片	实拍电影
剧本	一开始可能会有剧本，但在变为分镜头时，剧本会经历许多变化。剧本可能会根据分镜头的变化经过多次修改。由分镜头设计师创造的新角色和新场景可以很好地支持或补充剧本	在开拍之前，剧本就已经完成了。角色和情节变化都由编剧完成。修改也要在开拍之前完成。演员和导演可能会在剧本中加入新的素材
分镜头	分镜头设计师会设计所有的镜头和摄影机移动方式，并设计角色的表演。动画电影在开始制作之前是在分镜头上进行剪辑的	分镜头仅用于粗略的动作和摄像机调度。分镜头会图解剧本，但并不改变它。演员可以创造他们自己的表演。电影分镜头中的演员会有意保持模糊，而不是特指
启发性的艺术场景	必须有。富有灵感的艺术家会创造影片的各种场景和角色。任何地点都是可能的，时间是唯一的限制因素	可能会为电影创建，但并非必须。拍摄地点是预先找好的或搭建好的摄影棚。地点会受到时间和预算的限制
角色和表演	角色由角色设计师设计。配音会在创造角色表演之前就录制好。角色形象可以与配音演员相像，也可以不像。动画家会使用配音来指导视觉表演	角色由编剧、演员和导演共同创作。演员创造视觉和声音表演。他们为影片的认同感和艺术创造性增加影响
上色和艺术指导	在铅笔黑白稿测试中或短篇试演动画中会制作粗略的动画片。后续制作过程中进行上色。艺术指导、上色、道具和场景由艺术导演和开发艺术家在前期制作过程中完成	色彩风格和灯光由艺术导演和摄影师在影片拍摄过程中设计。艺术导演会在拍摄现场对调色板和服装道具进行安排
摄像	摄像是动画片后期制作的一部分，用于纪录在分镜头、布局图、背景和动画中创造的各种素材。在CG电影中，电脑特效演出会取代摄影工作。所拍摄的胶片长度与预计的动画片镜头长度相近	摄像是制作电影的一部分。电影一般以15：1的比例进行拍摄，而动画的拍摄比例则为1.25：1或更小。电影摄影师在舞台调度和照明方面有很强的创作影响力。镜头中会运用多种摄像方式
剪辑	剪辑是动画片前期制作的一部分。分镜头描绘了所有的镜头和角色动作。导演安排各分镜头画板的时间，剪辑师在开始制作动画之前进行粗剪和配音，以创建故事影带。最终的动画会分割成多个已有的故事影带	剪辑是实拍电影后期制作的一部分。镜头胶片被编辑为最终的影片。剪辑对最终影片的发展进度和节奏至关重要。电影特效也是在剪辑阶段合成的

注：选自《准备分镜图——动画编剧与角色设定》，[美]Nancy Beiman著。

1.4.2　动画分镜头脚本的任务

● 故事开发（丰富情节，叙事结构）；

● 镜头设计（机位、景别、角度、焦距、景深、时长、镜头的运动）；

● 影片剪辑（控制影片整体结构、风格、节奏）；

● 镜头画面效果（构图、透视、光影、色调）；

● 提示视觉特效（说明最终视觉特效，提示使用的特效技术）；

● 角色表演，角色调度；

● 场景设置，场面调度；

● 精炼对白，并最终确定（为配音做准备）；

● 对白、配乐、音效的具体位置；

● 为后期合成提供依据。

以上这些都是动画分镜头脚本设计过程中需要考虑和解决的问题，区别只在于二维（2D）动画、三维（3D）动画、偶动画（材料动画）的具体制作技术不同，使用的设备和流程有所差异，因此要根据实际制作情况具体考虑。例如，运动镜头的设计，二维动画中大幅度的运动镜头设计要谨慎，要充分考虑制作技术和预算的限制，要着重考虑能否实现、如何实现的问题；3D动画由于制作技术的优势，镜头运动最为自由，可以更多地考虑镜头的新奇感和美感；偶动画中的镜头运动相对自由，设计运动镜头时需要考虑模型制作、机位摆放的可能性、摄影机控制技术的水平以及预算等问题。

1.5　文学剧本—脚本—分镜头

　　一部动画片或电影的创作过程都是从编写剧本开始的。好的剧本、好的故事是做出优秀的影视、动画作品的基础。剧本编写完成后就要交给导演，由导演根据剧本来规划具体的画面和拍摄制作流程，美术设计师开始根据剧本的限定和导演的要求设计影片画面风格、角色造型、场景造型等，同时导演会开始着手脚本的编写，有时会绘制一些简单的小图来辅助说明，脚本写好后，美术设计方面的工作也将大部分完成，这时就会由分镜头美术师来绘制分镜头脚本（Storyboard），同时制片人和导演开始为拍摄做准备，选演员、选景、置景、准备设备、组织人员等。分镜头脚本绘制完成后就开始进入正式的拍摄过程了。这是电影和电视剧的基本制作流程，与动画片的制作流程并不完全相同。

　　动画片也是要先着手剧本的编写，但动画剧本的创作不单是剧作家的事，动画师和导演都会参与具体的编剧工作，而且动画片通常不会编写详细的文学剧本，剧本只提供故事的主线，给出大体的发展脉络和主题，具体的情节编排是和分镜头脚本同时进行的。动画片编剧时，编剧、导演、动画师等主创人员会围绕剧本给出的主线讨论故事，边讨论边用分镜头草图记录下来，并随时调整，当故事完成时，分镜头脚本（Storyboard）也完成了。也就是说，动画片的创作从一开始就是在用具体的镜头画面来思考的。美术设计方面的工作会与故事创作同时进行，会提前提供一些设计方案供绘制分镜头草图参照，然后在前期概念稿的基础上进一步完善角色和场景的设计。

1.5.1　文学剧本——分镜头的依据

　　剧本是影视作品、动画作品的根源和依据。通常剧本有原创剧本（一开始就是以剧本的形式来写作的）和改编剧本（原来有小说、报告文学等文学作品，以此为蓝本改编成剧本）。剧本由编剧编写，其中制作人会提出对影片的大体要求，有时导演也会参与。

　　剧本与小说等文学作品的区别在于剧本着力于描写环境景象、行为举止、言语、表情等外在具象的元素，用以反映和表现情绪、思想、心理、关系等内在抽象的元素。编剧在写作剧本时就开始用画面来思考，把那些内在的、隐秘的、抽象的东西外化，用外在看得见、听得到的对白、表情、动作、情节、环境、景象、场面等的描写表现出来。

1.5.2 导演职责

剧本完成后就进入了导演的工作范围。导演在拿到剧本后，要根据剧本的内容和制片方的要求进行创作，通常不会对剧本做大的改动，但现在的电影和动画的导演有了很大的决定性，作品通常会直接标注为导演作品，所以导演对剧本的控制力也变得非常强，如宫崎骏本身就是制片方、编剧和导演，因此对剧本有绝对的控制权。

导演的职责在导演拿到剧本时开始，导演的工作是要在剧本的基础上进行再创作，对如何将剧本转化成影片进行构思和设想，这些关于对剧本的理解和对影片的分析、规划会被记录下来，也就是导演阐述，用来辅助影片的各个创作部门理解导演的创作意图。导演阐述的基本内容包括：对剧本主题的理解和把握；对故事的整体构架的分析和把握；对故事的背景环境的分析，包括时间、地域、民族、文化等影响故事发展的背景元素。

对剧本中的角色的分析，包括个性特征、成长经历、社会背景、职业特点等能够影响角色态度和行为的因素；对影片画面样式、视觉风格的设想；对视听语言的处理方法，即对对白、音效、音乐风格和节奏的把握。

导演阐述并没有固定的模式，只要能达到目的，表述清晰、言简意赅、方便交流使用即可。

1.5.3 文字脚本

视觉化是把要传达的信息转化成看得见的形象的过程。

文字脚本是从剧本到分镜头脚本的过渡，也就是从文字叙述到视觉画面的过渡阶段，即电影、动画视觉化的准备阶段。

脚本与文学剧本的区别在于对画面的表述。无论编剧如何用图像来思考故事，最终还是在用文字讲故事。而脚本是由导演亲自完成的，导演根据剧本的讲述把故事以一个个具体的画面设想出来。文字脚本就是导演准确快速地记录这些画面的方法。也就是说，文字脚本是描述画面的文字。

对于电影导演来说，写文字脚本大概是最方便快捷的记录想法的手段，对于动画片导演来说，可能还会混着一些草图，甚至脚本就只是简单的图表，简明地标出故事的段落场次，大概的时空设定等，更多更细致的工作会在分镜头脚本中完成。

剧本是文学性的文字叙述。

文字脚本是描述画面的文字。

分镜头脚本是用画面叙事（视觉叙事），用画面直接讲故事。

剧本由编剧完成，文学性强；脚本由导演完成，是导演对剧本深入理解分析后，把故事视觉化（把抽象的文字转化成具体可见的画面的过程）的开始。

导演在脚本阶段重要的工作是对影片段落的划分。一部电影或动画片，都是由若干个段落组成的，这些段落相当于给语文课文划分的逻辑段，是以故事的开端——发展——结局来划分，也有按照起——承——转——合四部分结构的分法。这些大的逻辑段落还可以划分成若干个小段落，这相当于课文的自然段。这些小的段落还可以根据场景的变换划分成"场"，一个场景就是一场，换了场景，就是另一场戏了。场又可以划分成若干个镜头。电影文字脚本中的镜头通常是指拍摄镜头，更多的是考虑拍摄现场的诸多问题；动画片文字脚本中的镜头指的是剪辑镜头，更多的是要考虑镜头间的衔接和叙事。

在脚本中，每一段、场、镜头都要有标注，通常段落都会有小标题，以概括其内容，并说明其在故事结构中的作用和要完成的叙事任务。每一场戏要标明时间和环境、重要道具、

出场角色等。在具体的一场戏中，描写角色动作画面的同时应该将对应的台词具体标注出来。

文字脚本中要标明具体的台词对白，导演也会在编写文字脚本时推敲台词，考虑台词长度与镜头时长的配合，在脚本中将台词基本确定下来。

在文字脚本中并不一定要精确到镜头，对于具体每个镜头画面的设计可以在分镜头中完成，这样做更直观也更方便。

文字脚本实用功能很重要，所以只要能让导演迅速地记录自己的构思，方便创作人员间的交流，并不用严格遵照哪一种格式来写。但常见的脚本格式是经过检验的，简洁好用的模式，值得参考。通常有一栏式文字脚本、两栏式文字脚本（图1-16）。

两栏式文字脚本格式示例
────────────────────

麦片粥部分剧本：
30秒

视频	音频
男孩(中景)在厨房餐桌旁吃麦片粥	音乐渐强，然后降低声音
他的哥哥在舔着嘴唇(给两个镜头)	
切到他哥哥的的脸部特写(特写镜头)	哥哥：我可以吃一些吗？
切到男孩中景，他高兴地吃着满满一勺的麦片粥	
切到兄弟两个在桌边的镜头(给两个镜头),哥哥拽出一个迷你玩具车、骰子和泡泡糖	哥哥：我可以让你玩我的吉普车，三个骰子，还给你吃一块泡泡糖，怎么样？
切到男孩的大特写(极特镜头)的眼睛低下来看了一眼玩具，然后又恢复原状。镜头向后拉出，两个小孩同时进入镜头。	小男孩：不。

图1-16　两栏式文字脚本

段，应该标注简单明了的标题，并说明本段在剧情结构中的作用，所占时间比例等。
场，小标题、作用、时长，故事发生的时间、地点、环境状况，需要特殊说明的情况等。
镜头或一组镜头，时间、环境、景别、机位、演员调度、场面调度等。

1.5.4　美术设计——前期准备

美术设计要承担的首先是对影片视觉效果的开发，提供影片画面风格的可能性，再与导演、制片共同确定最终画面的风格，然后开始对场景和角色造型进行详细设计。美术设计在动画片创作中尤为重要。在动画片中没有现成物的使用，影片画面所呈现的一切景、物、人都是由美术设计师创造出来的。

1.5.4.1　角色设计

角色设计要根据剧本的限定为角色设计造型，要体现故事发生的时代背景、地域特征、民族背景、文化背景、角色性格等。

1.5.4.2　场景设计

场景设计要把影片中所涉及的所有环境、场所、道具、建筑等的具体造型设计出来，并绘制出能够供拍摄现场调度、置景、绘制、建模等工作使用的设计稿，包括建筑的立面图、效果图、平面图、结构图，场景的平面图、效果图，置景用的结构说明图等。

场景和角色对于营造影片的时代感、反映故事的时代背景是至关重要的，好的场景设计和角色设计不仅能给观众优质的视觉享受，也是让观众身临其境、融入故事的最直接手段。

项目二

绘制分镜头脚本

当导演完成文字脚本，美术设计师完成初步的场景和角色设计稿后，就要进入到分镜头脚本的绘制阶段。

电影分镜头脚本的绘制流程与动画分镜头脚本的绘制流程并不完全相同。

电影导演通常写完文字脚本后，就会请专门的分镜头画师来绘制具体的分镜头脚本。导演提供文字脚本，有时还会辅助简单的草图，并提出对镜头的要求，美术师提供初步的场景设计和角色造型，分镜头画师根据这些开始绘制分镜头脚本。一般来说，分镜头脚本是从头至尾，逐个镜头绘制。有时由于影片的预算等问题，只绘制关键场次或较复杂的镜头，或是根据实际拍摄的先后顺序绘制，先画最早要拍摄的镜头。

动画分镜头脚本最早被采用就是为了记录故事的创意，因此一直是与故事开发同时进行的。因为从动画片诞生开始，连环画就是动画片的重要故事来源，加上动画师们更喜欢用图像来思考，所以在迪斯尼成立故事开发部门的时候，动画片的故事就是由编剧和动画师合作完成，而故事的"编写"也是用草图来记录，迪斯尼通常是没有详细的剧本和文字脚本的。

迪斯尼动画片是从故事和角色的基本框架开始的。首先需要一条能把故事串起来的主线或主题，这个主线有时甚至可以概括成一句话。有人把这叫做"晾衣绳"，在这根绳上可以挂上许多情节、噱头和小细节，逐渐使故事和角色丰满起来。

动画片的分镜头绘制与故事的开发同时进行，由导演、动画师、剧作家、美术师等主创人员共同完成。因为动画片的主创人员都善于绘画，所以画草图对他们来说也许更方便快捷，所以动画片的创作过程中图画多过文字。动画的分镜头脚本也是从头至尾逐个绘制，但很多时候因为加入情节或调整镜头顺序，会单画一个场景或者几个镜头，插入到原来的分镜头中。这也相当于在分镜头阶段进行影片的剪辑，所以动画分镜头脚本的绘制比较灵活。

在设计镜头前通常要考虑几个问题：这个镜头要传达哪些信息？要给观众怎样的感觉？

怎样传达更具冲击力？跟前后镜头组接起来会产生怎样的效果？想要掌控这些问题，首先要掌握关于分镜头和剪辑的基本知识和技巧，并在实际的创作中不断磨炼，反复思考，才有可能真正驾驭电影的镜头语言。

2.1 镜头的基本知识

2.1.1 镜头的概念

镜头是电影的最基本单位。通常所说的镜头是指摄影机开机连续拍摄，直至关闭，所拍摄得到的内容就是一个镜头。这个镜头又被称作拍摄镜头。在影片中最终出现的镜头是经过剪辑得到的，又称作剪辑镜头。一个拍摄镜头可以剪成多个剪辑镜头。在分镜头脚本中设计的镜头指的是剪辑镜头。

拍摄镜头是在电影拍摄过程中，导演安排规划每个镜头如何在现场实现而使用的。动画片的制作则不用考虑拍摄现场的局限，要考虑的是每个镜头要怎样设计，镜头之间要如何衔接，如何有效叙事。

2.1.2 机位

机位是指拍摄时摄影机的位置。机位是一个相对概念，指摄影机相对于被拍摄物的位置关系。摄影机的位置，也就是机位，将决定镜头画面的构图、被拍摄物在画面中的大小远近、观众看被拍摄物的角度等。在二维动画中，机位将决定画面的透视角度，反过来，二维动画的机位概念要通过画面的透视来表现。三维动画和偶动画的机位概念与电影的机位概念相同，只是机位受到的限制较小。

在设计一个镜头时，通常会从机位入手，摄影机要摆放在哪里，会受很多因素的影响。这个镜头要给观众什么感觉，要传达哪些信息，这个镜头中主要表现的是谁，怎样的拍摄角度更有冲击力等，总之，这个机位一定要使镜头画面有最佳的视觉效果，让观众印象深刻，又要使信息传达得准确完整，让观众容易理解，这是选择机位的最重要标准。

另外，镜头要传达的情绪也是个重要因素，从剧本开始就应该给故事一个情绪基调，在设计情节时也会围绕情绪基调的发展变化进行，直到设计每个镜头的画面时，也要考虑情绪的传达。机位的选择在考虑画面效果和信息传达的同时，也要兼顾影片情绪基调、角色情绪的表现。

好的影片总是能感动观众，甚至震撼心灵，这是对情绪基调把握十分细腻准确才能达到的。

2.1.3 景别

在镜头画面中，景别就是被拍摄物在画面中的大小。景别由摄影机与被拍摄物之间的距离决定。距离大，景别就大，拍摄进画面的范围就大，被拍摄物就小；反过来，距离小，景别就小，拍摄进画面的范围就小，被拍摄物就大。

景别的划分一般以人为参照，按照被拍摄的人入画的范围大小区分景别（图2-1）。

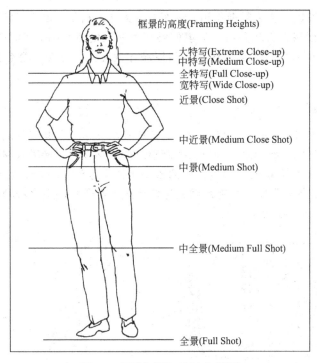

图2-1　景别的划分（以人为参照）

2.1.3.1　远景

远景镜头通常用于定场镜头，用来展示故事发生的时间（哪个时代、季节、钟点）、地点（在哪里）、人物（谁在这里）、事件（在做什么，发生了什么事情）。远景镜头通常做为开篇镜头，交代故事的基本信息，段落的开始镜头也常用远景镜头。远景镜头确定了故事发生的时空，为影片、一个段落、一场戏确定下基调。

另外，表现广袤地域时使用的远景镜头也称作大远景、极大远景镜头。多是展现地平线、海平线、大城市的天际线、广阔的沙漠、西部片中平坦荒芜的地平线等，这样的远景镜头不仅展现了地貌的美丽壮阔，也能悄无声息地把故事的背景信息传达给观众（图2-2）。

图2-2　远景

2.1.3.2 全景

全景镜头是被拍摄人从头到脚全部在画面中，头接近画面上沿，脚接近画面下沿。全景镜头用来展示角色全貌，交代角色与环境的空间关系、角色之间的关系等（图2-3）。因为在全景镜头中角色的头部在画面中较小，所以肢体语言尤为重要，是全景镜头重点表现的内容。

2.1.3.3 中景

中景镜头是被拍摄人从头顶到膝盖以上的范围在画面中。中景镜头的画面更接近于人们日常生活中的视觉范围，给观众一种日常的距离。中景镜头可以使观众感觉看到了角色的全貌，角色的肢体语言与全景镜头相当，面部表情则比全景镜头清晰，能传达的信息也更多（图2-4）。中景镜头的背景中，也有足够的环境信息来交代空间关系和角色之间的关系。中景镜头常被用在定场镜头之后。

图2-3 全景

图2-4 中景

2.1.3.4 近景

近景镜头是被拍摄人从头顶到腰部以上的范围在画面中。近景镜头中面部表情更清晰，上半身的肢体语言被放大，手的动作更多地被表现，使观众感觉能够更接近角色，拉近观众与角色之间的距离，角色传达的信息更确定（图2-5）。

2.1.3.5 特写

特写镜头的拍摄范围在人物肩部以上。特写镜头把观众的视线限定在角色的头部，可以充分展示角色的面部表情，脸是人身体上最具表现力的部分，所以特写镜头适合展示角色细腻的情感变化（图2-6）。用特写镜头表现角色的情绪、展示角色台词、对话很方便。

图2-5 近景

图2-6 特写

特写镜头还可以是局部细节的画面，如手的特写镜头，桌上茶杯的特写镜头。特写镜头可以很好地展示细节，更能强化暗示效果。

2.1.3.6　大特写

大特写是拍摄范围极小，只拍脸部，甚至画面中只有眼睛，或者只有一张嘴，也可以是一块手表这样的细节（图2-7）。这样的镜头常用来提升影片气氛，紧张的、惊悚的、悬念的、神秘的等。

图2-7　大特写

关于景别的运用举例如图2-8所示。

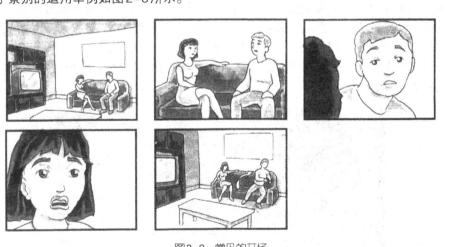

图2-8　常见的开场

按照由远到近的顺序组合镜头，摄影机由远到近逐步接近被拍摄对象

2.1.4　角度

角度是指摄影机拍摄时的角度。这个角度是由于摄影机与被拍摄人或物的高度不同而形

成的。分为水平拍摄、仰拍、俯拍和倾斜拍摄。拍摄角度的不同会给画面带来不同的视觉效果、心理感受和情感体验。在考虑让观众有怎样的感受，如何增强镜头的冲击力时，拍摄角度是要重点考虑的问题。

2.1.4.1　水平镜头

水平镜头即水平拍摄的镜头，摄影机同被拍摄物高度相同，摄影机的视线与地平线平行。拍摄人物时，通常指摄影机与角色眼睛在同一高度上。水平镜头画面中性、平稳，接近观众日常的视觉角度，常产生"平等"的感觉，观众与角色地位平等、角色与角色之间地位平等（图2-9）。

图2-9　水平镜头（《埃及王子》）

2.1.4.2　仰拍镜头（低角度镜头）

仰拍镜头又称低角度镜头，是摄影机低于被拍摄物，仰角拍摄，相当于抬起头看比自己高的人或物（图2-10）。低角度镜头有很强的视觉效果，可以强化画面的透视感和空间感。低角度拍摄时，被拍摄的主体在画面中十分突出，主导位置被强化，具有较强的冲击力。

仰视会使人产生敬畏的感觉，强化角色。如仰拍一个伟人，会让人感觉更高大，更让人敬畏；仰拍一个反派角色，会使他看起来更阴险、更邪恶、更危险。轻微低角度镜头常用来暗示角色的主导地位。

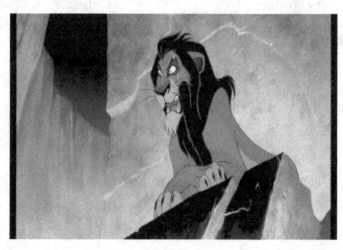

图2-10　仰拍镜头（《狮子王》）

2.1.4.3　俯拍镜头（高角度镜头）

俯拍镜头又称高角度镜头，是摄影机高于被拍摄物，俯角拍摄（图2-11）。相当于低头看比自己矮的人或物。高角度镜头会使角色看起来地位较低、力量单薄、卑微渺小，常用来暗示角色所处的状态。

图2-11　俯拍镜头

高角度镜头常用来拍摄场景，俯视的场景可以包含更多的环境信息。

（1）航拍镜头

航拍镜头是电影拍摄中使用的拍摄方法。常见的是把摄影机固定在气球、飞艇上向下俯拍，或者直接在直升机上拍摄地面。航拍镜头因为有较高的高度，所以拍摄范围很大，视野开阔，易于展示全貌。因此常用来展现地貌风光、城市环境、战争场景等大场面。

在动画制作中没有实拍电影中设备、环境等的限制，所以画面取景更灵活多变，尤其在3D动画中，现实世界实现不了的镜头也能很好地被展现出来。在二维动画中，机位、景别、拍摄角度等都是依靠画面的透视和构图实现的，所以，二维动画的摄影机只受动画师和美术设计师的想象力和绘画能力的限制。即使是在偶动画的拍摄中，摄影机所受的限制也非常小，可以用等比缩放模型的方法实现大场景的拍摄。在计算机视觉特效普及之前，等比模型拍摄也是电影常用的特效手段之一。

所以，在动画世界中，只要能想象得到，就一定有办法实现。这也是动画吸引人的地方之一（图2-12）。

图2-12　航拍镜头（《狮子王》）

（2）俯视镜头

俯视镜头接近于鸟瞰图，是把摄影机放在场景的正上方拍摄、画面透视减弱，平铺的场景可以清楚地交代角色和环境的空间关系（图2-13）。

图2-13　俯视镜头

2.1.4.4　倾斜镜头

倾斜镜头也称作荷兰式镜头，画面中的水平线是倾斜的、偏离中心的，角色不是垂直于画面边框，而是倾斜的。倾斜镜头有动荡、不稳定、不确定的感觉。用来表现角色失去平衡，处于失控的、慌乱的、恐惧的状态。倾斜镜头常用来增加画面的紧张气氛，暗示角色的心理状态，表现精神错乱等（图2-14）。恐怖片、惊悚片、心理片和犯罪片中经常能见到倾斜镜头。

图2-14　倾斜镜头

2.1.5　焦点、焦距、视角

光线通过镜头之后，聚焦在底片（或CCD）的一个点上，使影像具有清晰的轮廓与真实的质感，这个点就叫焦点（focus）。

焦距（focal length）是从镜头的镜片中间点到焦点的距离。

视角对于光学镜头来说，主要是指镜头可以实现的视角范围，当焦距变短时视角变大，可以拍出更宽的范围，但较远的拍摄对象的清晰度会受到影响。当焦距变长时，视角变小，较远的物体也很清晰，但拍摄的宽度范围变窄了（图2-15）。

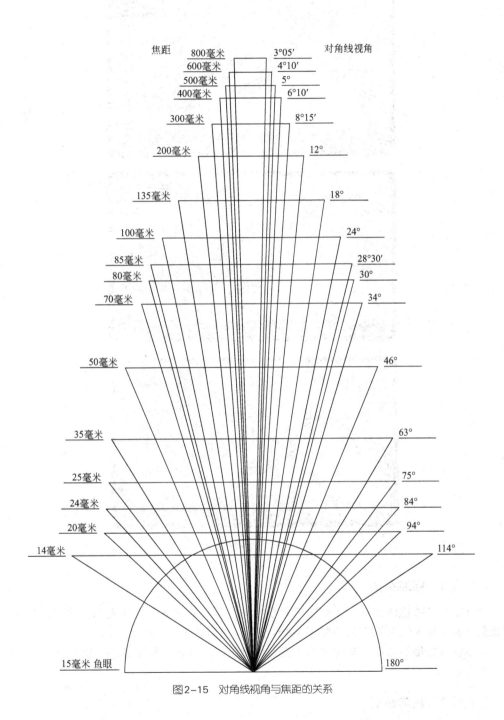

焦距 对角线视角

- 800毫米 — 3°05'
- 600毫米 — 4°10'
- 500毫米 — 5°
- 400毫米 — 6°10'
- 300毫米 — 8°15'
- 200毫米 — 12°
- 135毫米 — 18°
- 100毫米 — 24°
- 85毫米 — 28°30'
- 80毫米 — 30°
- 70毫米 — 34°
- 50毫米 — 46°
- 35毫米 — 63°
- 25毫米 — 75°
- 24毫米 — 84°
- 20毫米 — 94°
- 14毫米 — 114°
- 15毫米 鱼眼 — 180°

图2-15 对角线视角与焦距的关系

光学镜头根据其焦距的长短，可分为广角镜头、标准镜头和长焦镜头等（图2-16）。

图2-16 光学镜头的分类

2.1.5.1 标准镜头

标准镜头所拍摄的景物与人眼所见几乎相同，呈现的物体看起来大小、透视、空间关系都是正常的。标准镜头是最基本的一种摄影镜头，也是使用较多的镜头。

标准镜头拍摄的画面具有纪实感、亲近感，但同时也显得平淡无奇，缺少戏剧性效果和视觉冲击力。

2.1.5.2 长焦镜头

长焦镜头是指焦距长于标准镜头焦距的摄影镜头。适于拍摄远距离景物。

长焦镜头的视角小，所以拍摄的景物空间范围小。

长焦镜头景深较小，容易使背景模糊，突出主体。

长焦镜头的透视效果差，能明显地压缩空间纵深距离，将远处被摄物"拉近"，使前后被摄物产生被压缩的感觉。

2.1.5.3　广角（短焦）镜头

广角镜头是焦距短于标准镜头的摄影镜头。

广角镜头的视角大，可以涵盖大范围景物，适用于拍摄距离近且范围大的景物。

广角镜头的景深大，画面中的远、近景物都较清晰。

广角镜头的透视效果强烈，强调了近大远小的对比，近的东西更大，远的东西更小，从而在纵深方向上产生强烈的透视效果，夸大了空间感。

2.1.5.4　鱼眼镜头

鱼眼镜头是焦距比广角镜头还短的极短焦距镜头，视角范围接近或等于180°。为使镜头达到最大的摄影视角，鱼眼镜头的前镜片直径是呈抛物状向镜头前部凸出，与鱼的眼睛相似，因此得名。

鱼眼镜头最大的作用是视角范围大，可以在近距离内拍摄大范围景物。

鱼眼镜头的景深相当长。

鱼眼镜头能造成非常强烈的透视效果，夸大了被摄物近大远小的对比，所拍摄的画面具有震撼人心的力量。但鱼眼镜头拍摄的画面变形相当厉害，透视汇聚感极其强烈。

2.1.6　景深

景深就是当焦距对准某一点时，其前后可以清晰成像的范围。它能决定是把主体以外的景物都模糊化，以突出主体，还是让画面中所有远近景物都是清晰可见的。

景深效果的使用可以突出画面主体，还可以增强画面纵深感。

2.1.6.1　光学镜头的景深

（1）标准镜头

标准镜头的景深如图2-17所示。

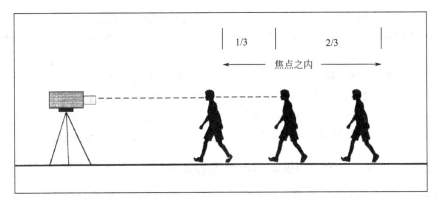

图2-17　标准镜头的景深

（2）长焦镜头

长焦镜头的景深如图2-18所示。

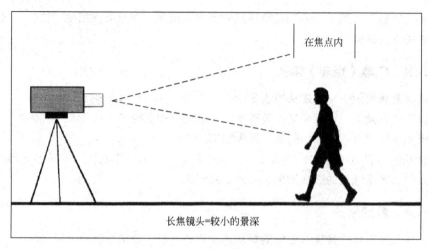

图2-18　长焦镜头的景深

（3）广角镜头

广角镜头的景深如图2-19所示。

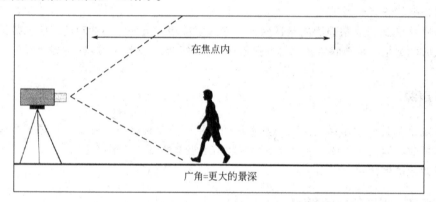

图2-19　广角镜头的景深

2.1.6.2　镜头画面中的景深效果

大景深指景深范围很大，画面中从前景到远景大部分都在景深范围内，影像都是清晰的。

小景深指景深范围较小，只有一部分景物在景深范围内，是清晰的，其余部分被不同程度地模糊化。

全景深指画面内的景物全部都在景深范围内，所有景物都是清晰的。

前景深指画面中前景部分在景深范围内，是清晰的，中景、远景是模糊的。

中景深指画面中中景部分在景深范围内，是清晰的，前景、远景是模糊的。

后景深指画面中远景部分在景深范围内，是清晰的，前景、中景是模糊的。

2.1.6.3　光圈、焦距、拍摄距离与景深的关系

光圈与景深的关系：光圈越大（即光圈值越小），景深越小；光圈越小（即光圈值越大），景深越大。

焦距与景深的关系：焦距越长，景深越小；焦距越短，景深越大。

拍摄距离与景深的关系：距离越远，景深越大；距离越近，景深越小。

2.1.7 视角

　　每一个镜头都有一个看待问题的角度，这就是镜头的视角。镜头变换，视角也跟着变换，不同的视角会使镜头画面呈现出不同的叙述姿态、不同的态度。对于观众，视角所产生的影响是隐形的、潜移默化的。但对于导演来说，视角的作用不可忽视，视角的选择足以影响导演对于影片所持的观点、态度和立场的表达，同时影响着观众的态度和立场。

2.1.7.1 主观视角

　　主观视角也称为主观镜头、主观视点，就是通过片中角色的眼睛来看。也就是将摄影机摆放在某一角色的眼睛的位置上观察其他角色，看故事的发展（图2-20）。主观视角可以使观众迅速参与到故事中来，让观众直接看到、体验到角色眼中所见、心中所感。主观视角可以使观众感觉自己就是片中的角色。

　　第一人称视角、第一人称叙述，就是透过主角"我"的眼睛看，即"我"的主观视角。这是游戏中最常用的视角（图2-21）。第一人称视角可以快速将观众拉进故事中，增强观众的认同感和参与度，但同时观众就不能看到"我"的表情和肢体语言，不能从"我"的表演中获得信息。

10.…… "起来，罗宾逊太太来了。"

11.

12. "嗨，本……"

图2-20 《毕业生》中男主角的主观视角

图2-21 带物主观视角

2.1.7.2 客观视角

客观视角就是从角色以外的客观的角度来看。

（1）第三人称视角

第三人称视角与小说中的第三人称叙述相同，是叙事者的视角。通过一个观察者的眼睛和立场来看故事中的人和故事本身（图2-22）。这个观察者不参与到故事中，又不会离得太远，用客观的、旁观者的眼光看着故事的发展。在商业片中，第三人称视角是最常见的，是好莱坞最常用的。

22. 固定镜头，D转身走出房间

23. D走过院子，狗跟随着他

24. D走向飞行器，狗跟随着他，经过巨大的拖拉机

图2-22 第三人称视角

（2）全知视角

全知视角就字面解释，就是无所不知的观察者。这个观察者知道事情的全部，知道角色在想写些什么，甚至知道角色不知道的事情。要表现全知视角就需要用到某种形式的旁白、声音和字幕，来辅助诠释全知的观察者所知道的事情。

使用解说性的旁白和字幕一直被认为是不具电影感的，动画片中，尤其是艺术短片中是不会使用旁白和字幕来解释的，甚至不使用对白，只用音效和背景音乐衬托画面。

2.1.8　镜头基本类型

镜头就像人们用眼睛观察东西，有无数种方法，但还是可以根据摄影机拍摄的方式进行分类。每一种类的镜头都有自己的语意，虽然每个种类的镜头都有无穷的变化，但基本的语意还是相通的。下面就是镜头的最基本类型。

2.1.8.1　固定镜头

固定镜头是相对于运动镜头的概念。固定和运动是指摄影机而言。

固定镜头，顾名思义就是在拍摄中，摄影机固定在一处不动，也就是机位、角度、焦距都没有任何变化而拍摄的镜头，这是摄影机最基本的拍摄方法（图2-23）。

虽然拍摄固定镜头时摄影机固定不动，但镜头画面中的人和物是可以动的。

固定镜头中的景别变换可以依靠人或物在画面的纵深方向上的移动来实现。

图2-23　固定镜头

2.1.8.2　运动镜头

运动镜头是指在拍摄过程中，摄影机是运动着的。运动镜头是以摄影机的运动方式来命名的。

（1）推、拉

推镜头是指在拍摄时，摄影机向前推移，不断接近被拍摄物。画面中表现的是被拍摄物由远到近、由小变大。推镜头就像是减法，镜头画面中次要的信息逐渐被减掉，最核心的信息逐渐显露出来，观众的关注点自然地被引导到被拍摄物上（图2-24、图2-25）。

例如，镜头从坐满学生的教室的全景开拍，逐渐推向后排左侧的一个女学生。观众的视线会从一开始分散在整个教室逐渐集中到这个女学生身上，并且得到暗示，故事将在她身上发生。

拉镜头是指在拍摄时，摄影机向后拉动，不断远离被拍摄物。画面中表现的是被拍摄物由近到远、由大变小。

图2-24 推、拉

镜头推进至特写

图2-25 推、拉镜头拍摄效果

　　拉镜头可以把观众的视线从某一点拉出来，把注意力放到更大的范围。拉镜头画面就像加法，周围的信息逐渐进入画面，观众将看到被拍摄物与周围环境的关系。拉镜头常用于结尾镜头，由主角拉到全景镜头或者远景镜头，把观众的思绪从影片故事中拉出来。

　　推、拉镜头的拍摄方式是相反的，其语意也有着反义的特点。

　　推、拉镜头在透视上就是视点不变，只是取景范围由大到小（推）或由小到大（拉）的变化。

　　在电影拍摄中，推、拉镜头通常使用轨道实现。

　　在计算机三维动画中虚拟摄像机模拟真实拍摄，沿着摄影机到被拍摄物之间的轴线前后运动，实现推、拉镜头。

　　偶动画中的推、拉镜头拍摄与电影的拍摄方法相同。

　　二维动画中推、拉镜头可以简单地使用一张背景，放大缩小取景范围来实现。但这样制作的推、拉镜头没有纵深感，画面显得单薄。迪斯尼开发出分层移动、分层放大的方法来实现推、拉镜头，模拟出了较真实的空间感。

　　推、拉镜头是比较容易实现也是常用的运动镜头，它的变式很多。

　　当一个固定镜头时间较长，画面中的运动又很少时，整个镜头会显得呆板，缺乏吸引力，这时可以使用小幅度的慢速推、拉镜头来打破沉闷。这样的手法在电视剧中很常见。

（2）摇、移

摇镜头是机位不变，摄影机以支架为轴心，上下左右摇动。就相当于人站在一个位置不动，左右摇头或上下抬头低头，或上下左右混合着转动看周围的景物。从透视上看，就是视点不动，只改变画面的取景位置（严格来讲，应该是头保持不动，只转动眼珠才能保证视点不变）。

摇镜头可以表现较大的环境空间。常用来展现辽阔广袤的外景，也用来交代室内环境。

常见的摇镜头有横摇镜头、竖摇镜头、斜摇镜头、弧形摇镜头。

横摇镜头就是摄影机机位不变，镜头以支架为轴心，沿水平方向左右摇动拍摄。

竖摇镜头就是摄影机机位不变，镜头以支架为轴心，垂直于地平线，上下摇动拍摄。

斜摇镜头和弧形摇镜头就是镜头沿斜线或弧线摇动进行拍摄。

摇镜头还可以根据拍摄需要，作出更为复杂的摇镜头。

甩镜头是摇镜头的一个变式，就是快速摇动镜头，使画面呈现模糊效果，增加镜头的速度感，加快剪辑节奏。

移镜头是在拍摄过程中改变摄影机的位置（改变机位）。从透视上看，就是视点改变了，透视线也就跟着变了。

移镜头的基本类型有横移镜头、竖移镜头、斜移镜头、弧形移镜头。

横移镜头是摄影机沿水平方向移动拍摄的镜头。

竖移镜头是摄影机垂直于地平线上下移动拍摄的镜头。

斜移镜头是摄影机斜向移动拍摄的镜头。

弧形移镜头是摄影机沿弧线轨迹移动拍摄的镜头。

另外，常见的还有环绕移动镜头，就是摄影机围绕被拍摄物移动拍摄的镜头。这种镜头现在在商业大片中已经十分常见了。著名的例子是《黑客帝国1》中，女主角跳跃腾空的瞬间，动作停止，镜头环绕角色移动360°的镜头。这个镜头是摄影技术的一次创举，它实际上是把若干部照相机排成一圈，演员在圆圈中心表演，使用计算机控制，实现所有照相机同时拍摄，然后把照片以每张一格胶片的速度串联成视频，这跟动画中的逐格拍摄方法是相同的。后来的许多模仿者因为受成本和技术的限制，只能直接使用一部摄影机围绕演员拍摄（图2-26～图2-28）。

在电影拍摄中，移镜头需要借助许多设备才能实现，如最常见的轨道、摇臂、车载、摄影机稳定器（斯坦尼康），甚至使用飞机、热气球等进行航拍。由于成本、技术、设备、现场环境等条件的限制，大幅度的移动镜头的设计和使用都是比较谨慎的。

在动画制作中，受到的限制要小很多，尤其是3D动画，除了计算机的性能和影片预算之外，就没什么能妨碍镜头的运动了。

在偶动画制作中，因为可以使用不同尺寸的模型来拍摄，所以受现场环境条件的影响也很小，只是成本和时间是主要考虑的问题。

在二维动画中，由于场景都是平面绘画，要实现移镜头中的透视变化，就要逐帧绘制背景，这样成本和时间消耗都会大大提高，而且绘画难度也很大，所以在二维动画中通常会用摇镜头或巧妙剪辑的一组镜头来替代复杂的移镜头，而大幅度的移镜头只用在透视不严格的场景（如树林、山脉、平原等）或能忽略个体透视的极大远景中（如城市的鸟瞰镜头）。典型的例子是迪斯尼的《小鹿班比》开场镜头中的森林景象。这个镜头为了模拟出真实的空间感，使用了大型的拍摄台和分层移动的拍摄技术。

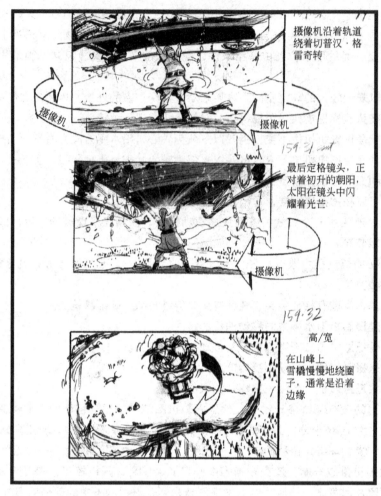

图2-26 环绕移动镜头

图2-27 环绕移动镜头的拍摄方法（一）

图2-28 环绕移动镜头的拍摄方法（二）

摇镜头和移镜头都是连续的、逐渐的展示景物的方法，可以有效扩展镜头的视野，可以使观众最大限度地感受到场景的全貌，保证了空间的完整性和连续性。在远景和极大远景的景别范围内，可以更好地展现宏大的场面和广阔的地貌；在中景和近景的景别范围内，可以更好地表现细节，并保证景物的完整。

（3）跟

跟镜头就是跟着拍，是摄影机跟随被拍摄物移动而拍摄的镜头。在镜头画面中表现为被拍摄物始终保持为画面的视觉中心，背景不断移动变换。被拍摄物在画面上的相对位置、景别大小、拍摄角度等基本不会改变，而且被摄物始终占据画面的视觉中心，始终引导观众的注意力。

拍摄跟镜头时，摄影机没有固定的运动方式，而是灵活使用推、拉、摇、移、升、降、变焦这些基本的运动方式来跟随被拍摄物，并使被拍摄物始终保持在画面的视觉中心（图2-29）。

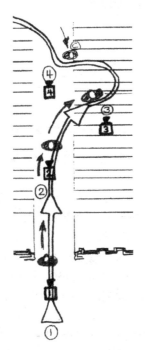

图2-29 跟镜头的拍摄现场说明图（平面图）

黑泽明的《罗生门》里，开篇的一组跟拍强盗角色的镜头很有代表性，镜头一直透过茂密的树丛注视着角色，跟随角色在林中穿梭。

在电影拍摄中跟镜头可以借助摇臂、轨道、摄影机稳定器等设备实现，同时受到现场条件和预算的限制。在电影中有时也会看到直接手持摄影机拍摄的跟镜头，画面晃动较大，图像质量不稳定，但是同时却有着强烈的现场感和纪实感，使影片的真实性和可信度大幅提升。很多战争片在表现战斗场面时就会使用手持拍摄，晃动的、受到干扰的画面反而更容易使观众身临其境。《拯救大兵瑞恩》中诺曼底登陆的战斗场面就是这样。

3D动画中摄影机的运动几乎不受限制，跟镜头的设计和使用都比较自由。

偶动画拍摄中因为受到场景模型的限制，跟镜头的设计要考虑摄影机的摆放能否实现，同时还要考虑预算。

二维动画中的跟镜头设计需要考虑的问题与设计推拉摇移升降镜头时一样。

（4）升、降

升、降镜头就是摄影机由低到高升起或由高到低降下进行拍摄。升、降镜头可以在短时间内呈现巨大的景别差，形成视觉冲击。

升、降镜头可以沿直线直升直降，也可以沿曲线上升或下降，或者沿着更复杂的途径实现升降，以达到需要的画面效果（图2-30）。

(a)　　　　　　　　　　　　　　　　　　(b)

图2-30　升、降镜头的途径

电影拍摄中常用摇臂实现升、降镜头，也会使用气球、飞行器甚至直升机实现幅度更大的升、降镜头。

二维动画中受到制作技术的限制，过去这样透视变化幅度巨大的镜头几乎没有，不过现在因为与三维动画技术的结合，二维动画中也能看到复杂的升、降镜头了。迪斯尼的《美女与野兽》在结尾处使用了计算机虚拟三维技术，建造了舞会大厅和精美的大吊灯，并且模拟了摇臂拍摄的效果，把影片的结尾镜头做成了一个大幅度的运动镜头。镜头从男女主角的中景开始，摄影机沿螺旋线上升，最后从高处俯拍整个大厅。

偶动画中的大幅度升、降镜头可以通过更换不同尺寸的模型来实现，只是要考虑预算和制作模型消耗的时间。

3D动画中的升、降镜头是最自由的，不会受到拍摄设备、天气环境等因素影响。现在的电影也会出于成本和技术原因使用计算机动画实现这样的镜头，而且随着计算机技术的成熟

和成本的逐步降低，从大预算的商业片到中等预算的电视剧都会选择计算机动画来实现一些难度较大的升、降镜头。

（5）变焦

变焦镜头是在拍摄过程中改变镜头的焦距，以实现画面中焦点的变化（图2-31）。最常见的变焦镜头就是常出现在电视剧中的双人对话镜头，两人一前一后，前面的人先说话，清晰（实焦），后面的人模糊（虚焦），换后面的人说话时焦距改变，后面的人清晰，前面的人模糊。

图2-31　变焦镜头效果

变焦镜头可以引导观众的视线，突出画面的主体，增强画面空间感。

电影拍摄中可以通过变焦镜头（光学镜头）来实现。

偶动画中变焦镜头的实现与电影拍摄相同。

计算机虚拟三维动画中的镜头也是虚拟的，镜头焦距可调节的范围更大，实现的变焦效果更自由。

二维动画中的变焦镜头要靠分层模糊画面来实现，就是把处在不同远近距离的景物分层绘制（通常会按照前景、中景、远景来分层，或者根据实际情况分得更细致），在拍摄或后期处理时分别对各层进行模糊处理，模拟出虚焦效果。迪斯尼为了实现完美的虚焦和变焦效果，把背景分层绘制在玻璃板上，再把这些玻璃板安放在专门的大型拍摄台上（两人多高），依靠拍摄台本身形成的空间距离和玻璃中少量的杂质模拟出了空气感，还可以根据需要把镜头的焦距对准不同的背景层，也可以通过逐帧改变焦距来实现变焦镜头。《小鹿斑比》的开篇森林镜头就是这样拍摄的。现在因为计算机后期软件的使用，二维动画中变焦镜头的实现已经非常方便，只要在后期编辑软件中分别修改各背景层的焦距模糊数值即可。

（6）综合

在实际的电影拍摄中，运动镜头通常不会被单独使用，更多的时候是两种或几种运动方式综合使用。不同的镜头运动方式相结合会产生更为复杂的语意和视觉效果。

祖利镜头（Zolly），也称变焦推拉镜头，移动＋反向变焦镜头。摄影机向前推进拍摄的同时镜头向后拉远，或者反过来，镜头向前推进而摄影机在远离，画面表现的是角色在画面中的位置和景别保持不变，而背景在远离或者接近（图2-32）。简单说来，以摄影机向前推进

为例，镜头向后拉并改变焦距是为了补偿摄影机向前推动的距离，以保持角色在画面中的位置和景别不变，由于摄影机向前推进，与背景的距离缩短，所以画面中的背景看起来是逐渐接近的。斯皮尔伯格（Spielberg）的《大白鲨》（Jaws）中使用了祖利镜头来加强角色看到大白鲨攻击小孩时的震惊。

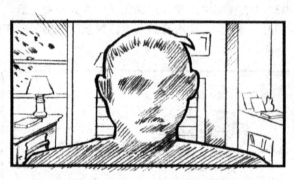

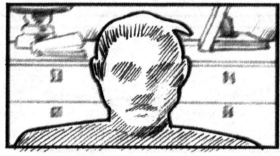

图2-32　祖利镜头效果

3D动画中的镜头运动是最自由的，因此，三维动画中的镜头运动也最复杂、最灵活。

偶动画因为与电影拍摄很接近，要受到模型制作、成本、时间、设备、拍摄难度等条件的限制，设计运动镜头时还是要考虑到逐帧拍摄时能否实现的问题。

因为受到场景绘制的限制，二维动画中的运动镜头的使用都是很小心的，受到预算、时间、绘制难度以及技术手段的制约，以往的传统二维动画中很少出现大幅度、复杂的运动镜头。直到计算机技术被引用到动画制作中，二维动画的镜头才得到解放。迪斯尼在制作《美女与野兽》时，结尾镜头就是使用了计算机虚拟三维技术创建场景，与二维手绘的角色结合，创造了华美的舞会大厅的景象。制作《阿拉丁》时，迪斯尼第一次正式使用了计算机三维置景技术，在计算机中建造了阿格拉巴城、沙漠山洞和熔岩洞穴，借助计算机实现了阿拉丁乘坐飞毯穿越熔岩洞穴的精彩画面。在《泰山》中，迪斯尼使用了最早的景深制作系统，在计算机中虚拟出丛林，让虚拟的镜头在丛林中自由穿梭，才制作出泰山流畅地在树藤间飞荡滑行的片段。

商业电影中常有许多复杂的镜头设计用常规的拍摄方法是无法实现的，在电影发展初期相当长的时间里，电影特效师们采用了偶动画的制作方法，使用模型拍摄、多次曝光、遮挡拍摄、模型逐格拍摄等特效技术，以达到影片要求的视觉效果。《金刚》（1933）就是最早使用模型逐格拍摄与真人结合的特技手段拍摄的影片，《2001漫游太空》中的飞船、太空站就是模型拍摄的代表。《星球大战》三部曲拍摄于1970～1980年，采用了模型、逐格、局部遮挡、多次曝光等多种特效拍摄手段，创造了星系间的战争场面。到了《星球大战前传》三部曲时，计算机特效技术已广泛使用，计算机虚拟的角色和场景、道具已经成为主要的特效

手段，镜头运动的方式也变得丰富多样。《黑客帝国》是计算机视觉特效技术发展的又一个标志，其中的"子弹时间"和"静止环绕镜头"等被竞相模仿。现在的计算机特效技术又有了更大的飞跃，《阿凡达》把3D技术应用于电影，引起了电影的又一次革命，其中的运动镜头也是用以往电影拍摄手段无法想象的。

2.1.9 常见术语

2.1.9.1 单人镜头

单人镜头是画面中只有一个角色的镜头（图2-33）。单人镜头是最常用的基本镜头，全景、中景、近景、特写都可以，其中中景和特写镜头最常被用到。

图2-33 单人镜头

2.1.9.2 双人镜头

双人镜头是画面中有两个角色的镜头（图2-34）。双人镜头中两个角色在画面中的位置变化较多，常见的如两人各占画面的左右两边；一个人距离镜头较近，另一个较远；一个人站在另一个的身后等等。双人镜头经常用来表现两个人对话的场景。

图2-34 双人镜头

2.1.9.3 过肩镜头

过肩镜头是在拍摄两个或两个以上角色时，让摄影机越过其中一个角色的肩膀拍摄另外一个或几个角色，画面中以这个人的部分背影（头、肩、躯干的一部分）为前景，分割画面，把焦点限制在画面深处的另一个角色身上（图2-35）。过肩镜头常用来拍摄两人对话的镜头，

使用三角机位。

图2-35　过肩镜头

过肩镜头可以清楚交代角色之间的空间关系，在画面构图上丰富了前景，增强了空间感。

2.1.9.4　正面镜头

正面镜头就是让角色正面面对摄影机（图2-36）。正面镜头比较平淡，但会拉近观众与角色之间的距离，产生亲近感。正面镜头多用于主观视角，使观众和角色建立联系，让观众融入故事。

图2-36　正面镜头

2.1.9.5　3/4镜头

3/4镜头就是拍摄角色的3/4侧面，这个角度拍摄的形象富于变化，结构感和立体感最强，容易展示角色的形象，易于构图，是使用较多的镜头（图2-37）。

图2-37　3/4镜头

2.1.9.6 侧面镜头

侧面镜头就是摄影机放在角色的左侧或右侧，拍摄角色正侧面的画面（图2-38）。这个镜头也较平淡，所以常在灯光的布置上下功夫，常见的如，表现逆光中的剪影效果；只在面部打光，画面中会形成把亮部压缩在脸部，其余部分是黑色剪影的效果。

图2-38　侧面镜头

随着计算机技术的不断发展，电影、动画中镜头的运动方式越来越自由，似乎可以用"只有想不到，没有做不到的"的说法了。但是在进行电影、动画的分镜头设计时还是要从影片的实际需要和预算来考虑，不能一味地追求技术，更不能把难题推给后期的特效制作。在设计每一个镜头时都要考虑到实际制作影片时将要遇到的问题，预算、时间、现场环境、设备、技术水平及制作方法的技术局限等都是不可忽略的。例如在为一部二维动画片设计分镜头脚本时，首先要意识到二维动画的技术局限性，设计镜头时要尽量避免使用大幅度的运动镜头和角色众多的大场面镜头，尽管计算机三维动画与二维动画结合的技术已经很常见，许多复杂的运动镜头也可以出现在二维动画中，但还是要考虑到影片的预算和制作周期等问题，不能强行使用，影响整个影片的制作。调和预算和镜头表现力之间的矛盾是个麻烦又不可避免的工作。

2.2　屏幕宽高比标准

屏幕宽高比是指电影银幕或电视屏幕的宽度与高度之间的大小比值，这个比值确定了屏幕的形状（图2-39）。如我国的电视机屏幕（Pal制式）宽高比是4：3，常见的宽屏电影银幕宽高比是16：9。

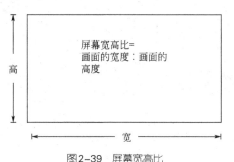

屏幕宽高比=
画面的宽度：画面的高度

高

宽

图2-39　屏幕宽高比

影片完成后要在电影院或电视台播出，播放的媒介就是电影银幕和电视屏幕，每种屏幕的宽高比都是固定不变的，绘制分镜头脚本前要先确定影片将在哪种媒体播放，其宽高比值是多少，然后才能开始绘制分镜头脚本，绘制时要严格按照屏幕宽高比绘制镜头框。屏幕宽高比一旦确定就很难更改，因为改变宽高比会改变镜头画面的形状，从而影响镜头画面的构图、角色调度、场面调度、场景设计等。

2.2.1　屏幕宽高比的发展历史

电影的屏幕宽高比是由电影胶片决定的。最早的电影屏幕宽高比是1.33 : 1，是为了适应35毫米胶片的比例制定的。随着有声电影的出现，声音元素也被加到了电影胶片上，胶片帧上给光学声道留了一条空间，屏幕宽高比被调整到了1.37 : 1。《绿野仙踪》(The Wizard of Oz)、《公民凯恩》(Citizen Kane) 就是按照1.37 : 1制作的。

电视诞生时采用了1.33 : 1的屏幕宽高比，使电影也可以在电视上播放，这导致了电影行业的巨大危机。电视的普及使到电影院看电影的人数骤减，20世纪60年代末期，电影业面临着巨大的困境，必须想办法把观众再次吸引到电影院，这就要给观众提供一种在家里看电视达不到的娱乐体验——这也是自电视诞生至今，电影业一直在做的努力。为了提供更强烈的视觉效果，宽银幕电影诞生了。宽银幕电影有着更大的宽高比，这意味着画面信息将更多，大画面的效果更接近人眼的日常视野，视觉效果更真实、更强烈。

宽银幕包括全息电影、变形画面宽银幕电影及宽胶片宽银幕电影。

电影业最先引入的宽银幕是全息电影技术。全息电影的屏幕宽高比是2.60 : 1，它是使用三台摄影机同时拍摄，三台放映机同时放映，将图像投映到曲形银幕上（图2-40）。

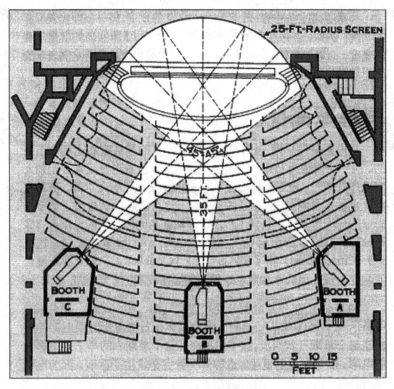

图2-40　全息电影的放映

西尼玛斯科普式宽银幕立体声电影技术是在全息电影出现的第二年，20世纪福克斯公司引进的。它最初的宽高比是2.66∶1，但后来被缩减至2.55∶1。拍摄西尼玛斯科普式宽银幕立体声电影需要一套有变形透镜的摄影机，这种镜头能够在拍摄时压缩画面。迪斯尼公司运用这种技术拍摄了《海底两万里》(20000 Leagues Under the Sea)。这种使用变形透镜压缩画面的制作技术一直沿用到20世纪60年代后期。

宽银幕电影出现在20世纪50年代末期。这时变形透镜得到了进一步革新，解决了西尼玛斯科普式宽银幕立体声电影在压缩画面方面存在的一些问题，使宽银幕电影技术更加完善，并最终成为了电影工业的标准。宽银幕电影的宽高比是2.35∶1和1.85∶1，这一比例沿用至今，成为现在电影的标准宽高比。

2.2.2　常见屏幕宽高比

常见屏幕宽高比如图2-41所示。

标准电视宽高比
(电视机，电脑屏幕)

1.33∶1

欧洲式宽高比

1.66∶1

宽屏电视

1.78∶1

美国式宽高比
(传统电影)

1.85∶1

宽屏电影，
西尼玛斯科普式宽
银幕立体声电影
(大制作电影)

2.35∶1

图2-41　常见屏幕宽高比

1

2

3

4

5

1.85 ： 1和2.35 ： 1的宽高比是现在电影的主流屏幕比例。

1.85 ： 1的宽高比适合拍摄小场面的电影，动画电影就是采用1.85 ： 1宽高比制作的，如《功夫熊猫》《玩具总动员》。

2.35 ： 1的宽高比更适合拍摄有宏大场面的"大片"，许多史诗片、战争片、魔幻片、科幻片都喜欢用2.35 ： 1的宽高比拍摄，如《指环王》(The Lord of the Rings)、《角斗士》(Gladistor)、《勇敢的心》(Braveheart)。

中国通用的普通电视（PAL制式）的屏幕尺寸是720dpi×576dpi（dpi为点每英寸），计算得出的屏幕宽高比是5 ： 4。标准化电视屏幕宽高比是1.33 ： 1，这个比例通常被称为4 ： 3，因为PAL制式的5 ： 4与4 ： 3十分接近，所以720dpi×576dpi的屏幕宽高比也被通称为4 ： 3。但在绘制PAL标准4 ： 3屏幕使用的分镜头脚本时，镜头框要使用5 ： 4的比值进行实际尺寸的换算。

近些年，随着液晶电视和等离子电视的普及，宽屏幕电视已经成为主流。普通宽屏幕电视的屏幕宽高比是1.78 ： 1，就是通常所说的16 ： 9，这样的宽高比更接近现代宽银幕电影，播放电影时就不会丢失掉必要的画面信息。

2.2.3 实现电影在电视上播放

除了最早的用35毫米胶片拍摄的1.33 ： 1的电影外，之后出现的宽屏幕电影的宽高比都远远大于标准电视屏幕的宽高比，要在电视上播放电影，将面临一个麻烦的问题，影片画面两边20%左右的图像都在屏幕以外，看不到了。为了解决这个问题，出现了两种比较有效的技术，Pan & Scan 和 letterboxing。

2.2.3.1 Pan & Scan

最初，电影被卖给电视台或制成家庭录像带，为了适应电视屏幕的宽高比，电影不得不改变尺寸，裁剪画面，这样的做法使影片的效果受到了很大影响。20世纪60年代早期，20世纪福克斯公司发明了 Pan & Scan 即"摇摄及全景技术"。Pan & Scan 技术以"优先定位画面的中心兴趣点"为解决问题的核心，也就是把原画面中最主要的角色或动作（最能引起观众兴趣的部分）作为新画面的中心进行裁切，试图让电影更适合在电视屏幕上播放。Pan & Scan 技术在一定程度上解决了电影在电视上的播放问题，但同时也破坏了电影表达的完整，而且许多画面信息还是丢失了。一部1.85 ： 1的电影在电视上播放会损失大约25%的画面信息，一部2.35 ： 1的电影要损失大约40% ~ 50%的画面信息。Pan & Scan 技术在解决了电影在电视上播放的一些尴尬问题的同时，也使得许多电影被裁剪得面目全非，这引起了电影导演极大的反感。电影业急需一个即能解决画面比例问题又能保证电影完整无缺的技术出现。

例如一个双人镜头，两个角色分别在画面的两端，如果不使用Pan & Scan技术，原画面将以对角线交点为中心被裁切，这样两个角色就都被裁切掉了，画面中只剩下背景，这个镜头将失去原来的意义。这种情况下使用Pan & Scan技术，就可以自由地把镜头从一端移向另一端，逐个表现角色。或者可以分别以两个角色为中心裁切画面，把原来的一个双人镜头变成两个单人镜头（图2-42）。

图2-42 Pan & Scan技术应用

2.2.3.2 letterboxing

到了20世纪70年代末，出现了letterboxing技术。

letterboxing技术就是现在在电视上最常见到的那种，上下有"黑边"的电影画面。letterboxing技术为了保留电影原本的宽高比，保证电影画面的完整，只能以画面长边为优先，把画面压缩，但这样的画面不能填满电视屏幕，就留下了上下两条黑色空隙带（图2-43）。

图2-43 letterboxing 画面

由于宽屏幕高清电视机的普及，以及超宽屏幕电视和3D电视机的出现，电影在电视上播放的障碍正在逐渐减少。当然，为了吸引更多的观众走进影院，更具视觉冲击力的3D电影、IMAX巨型银幕等视听技术也将层出不穷。

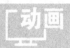

2.3　分镜头格式

2.3.1　分镜头草图

　　分镜头草图的形式不拘一格，只要能纪录和指示出导演对镜头的设想就可以采用。这些草图通常是导演自己习惯的方法，可以快速地记录下对镜头的想法，还可以用来与分镜头画师交流（图2-44、图2-45）。

全景　　　　　　　　　　　中景

远景——女人　　　　　　　中景——推轨至特写

中高角度——女人的远景　　由反拍的中特写，推进至大特写

图2-44　分镜头草图（一）

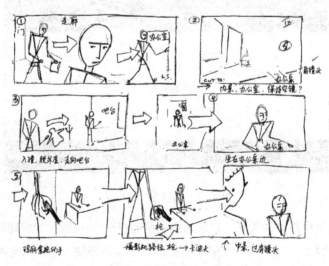

图2-45　分镜头草图（二）

2.3.2 镜头框

　　镜头框就是分镜头画面的外框，与最终播放影片的屏幕的形状相同，也就是等比图形（图2-46）。画分镜头前要先确定镜头框的宽高比，也就是播放影片的屏幕的宽高比，再根据宽高比换算出分镜头脚本中镜头框的尺寸（图2-47）。例如采1.85 ： 1宽高比的屏幕播放影片，分镜头脚本的镜头框就要采用宽高比也是1.85 ： 1的等比矩形，画在竖幅的A4纸上，可以设定高为5厘米，按比例计算得出宽为9.25厘米，这样就可以在一张纸上竖着排列四幅9.25厘米×5厘米的镜头框。如果采用PAL制式标准4 ： 3（720dpi×576dpi）比例，可以在横幅的A4纸上横向排列3个8厘米×6.4厘米的镜头框（注意720dpi×576dpi的计算比例是5 ： 4）。

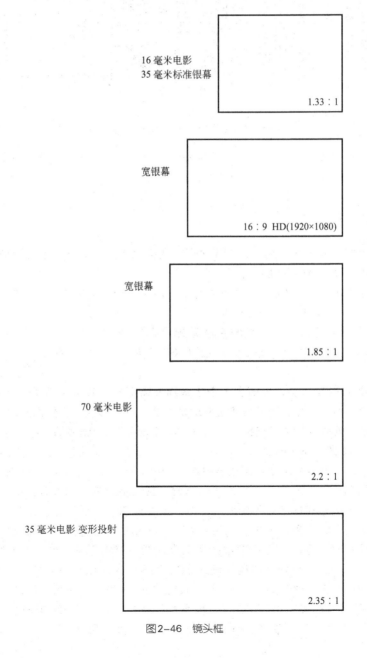

图2-46　镜头框

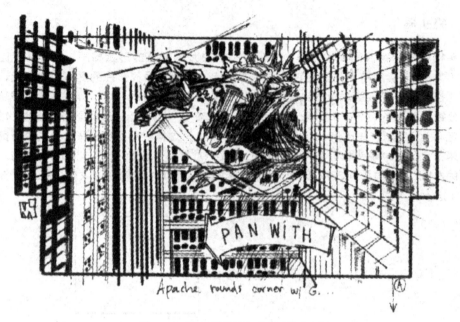

图2-47 电影《哥斯拉》分镜头脚本示例

为了同时适应1.85：1和2.35：1的屏幕，在分镜头脚本设计时就考虑了镜头框和取景的问题

2.3.3 镜头号

镜头号就是镜头的序号、编号，主要作用就是标明镜头的顺序。通常会根据影片的长度和镜头数量来决定镜头号的标注方法。

镜头数量较少的短片，如10分钟以内的艺术短片，通常是简单地使用数字按顺序标注，如SC1，SC2，…，SC78，…，SC109。

中等篇幅的片子可以根据场景的变换先分"场"，再分"镜头"，可以标注成"第1场SC10"、"第2场SC1"、"第4场SC35"。也可以在分镜头脚本上方标注场次，在每个镜头上只标注镜头号。

对于片长在60分钟以上，动辄上千个镜头的大篇幅影片来说，镜头号的标注更加重要，也更复杂一些。一般会根据叙事逻辑把影片分成几幕（或几段），再根据场景的变换把幕（或段）分成若干场，场再分成若干镜头，然后根据幕（段）、场、镜头的顺序标注，如"第1幕，第2场SC1"、"第3段，第1场SC50"。

镜头号的标注在分镜头脚本绘制过程中是十分重要的。镜头号是一个镜头的名字和编号，它标明了镜头的顺序，以及镜头在影片中的位置。在绘制分镜头脚本时，每个镜头都获得了一个镜头号，这个编号在这部影片中是唯一的，不能重名。动画片是以镜头为单位进行制作的，每一个参与制作的人员都要依据镜头号来确定分配给自己的工作，以及与其他人进行交流，最后也要依据镜头号的顺序把零散的镜头串联成完整的影片。例如，二维动画制作中，动画师通常会负责一到两个角色的动作设计（3D动画和偶动画也是这样），动画师就会选出这个角色出场的所有镜头进行动作的绘制，而这些镜头不可能全是集中的连续镜头，这些镜头可能是第1幕第2场SC3～SC9，第2幕第1场SC1～SC5，第3场SC2～SC4、SC6、SC9～SC12……如果没有标注准确的镜头号，动画师很难从几百甚至上千个镜头中顺利地找

出自己负责的镜头，负责描线上色的工作人员也没办法知道自己在做哪一部分的工作，而后期合成更是难以进行，没有镜头号就没法确定角色的动作是在表演哪个部分的故事、应该配合哪个场景、与哪个镜头衔接等等。

镜头号是初学者最容易忽视的问题之一。只顾着画分镜头，而忘记标注镜头号，或者根本就认为镜头号可有可无。在绘制短片的分镜头脚本时，不认真标注镜头号可能还感觉不到什么不便，但进入制作阶段就会碰到麻烦了。如果是个人作品也许还能硬撑着完成原动画的制作或偶动画的拍摄，但是到了后期编辑阶段，面对着几百张不知道是哪个镜头的动画原稿、十几个没有标注的场景或者几十个没有编号的镜头，恐怕就很难理出头绪了。

不仅是镜头号，在动画片的制作过程中每一种编号都十分重要，都要认真对待，不然，让人头痛的事情都会在后面等着的。

2.3.4 标示、符号

分镜头脚本中通常使用各种箭头来标示运动方向（图2-48）。

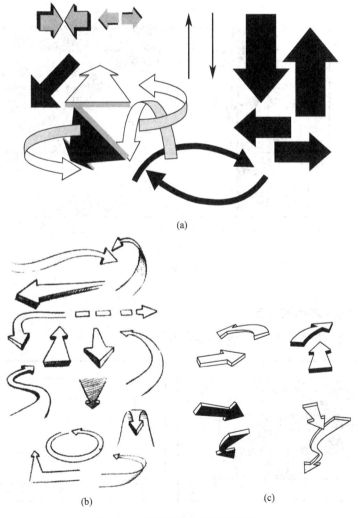

(a)

(b)　　　　　　　　(c)

图2-48　分镜头脚本中使用的箭头

2.3.4.1　角色的运动标示

角色的运动标示如图2-49所示。

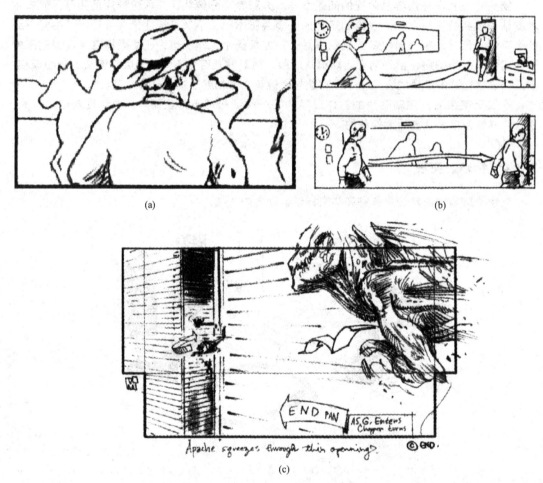

(a)

(b)

(c)

图2-49　角色的运动标示

2.3.4.2　镜头的运动标示

（1）镜头前进、后退（推、拉，图2-50、图2-51）

图2-50　推镜头

图2-51　拉镜头

（2）镜头上下左右移动（摇、移等等，图2-52～图2-60）

图2-52　摇镜头

图2-53　移镜头

图2-54　斜移镜头

图2-55 多种镜头移动方式混合使用

图2-56 横摇

图2-57 竖摇

图2-58 斜摇

图2-59 旋转

图2-60　综合

2.3.5　时间

　　每个分镜头要标注镜头的时间长度，以方便计算影片时间。但是这个时间最初只是个大概，随着分镜头的不断调整完善，单个镜头的时长才能逐渐确定，直到动态分镜头完成后，准确的时长才能最终确定。

　　一个镜头要持续多长时间，取决于多方面的因素。首先，要考虑角色表演、对白所需的时间。其次，要考虑镜头要向观众传达的信息量的多少，要让观众有足够的时间接受和理解信息，信息量多的镜头就一定比信息量少的镜头持续时间长（一个全景镜头持续的时间通常会比一个特写镜头持续的时间长，要给观众足够的时间看完画面）。再次，要考虑影片整体的节奏，慢节奏的影片中单个镜头的时长也会比较长，快节奏的影片中2秒、3秒的短镜头用得会比较多。另外，同一个镜头不同时长、不同速度的处理，带给观众的感受是不同的（一张震惊的脸的特写，持续1秒和持续4秒所带给观众的感受是完全不同的），这也是需要考虑的因素之一。

　　镜头的时长并没有固定的模式。快切短镜头的时长在2秒以内，有的镜头甚至不到半秒。普通镜头的时长在2～4秒左右，这是最常见的镜头。4～9秒的镜头在慢节奏的影片里用得比较多。10秒以上的镜头常被称为长镜头，在有特殊需要时才会使用。这些是现在商业影片中常用的模式，可以作为初学的参考，而不是固定的规则。在实际的创作中还是要根据影片的整体需要来设计镜头时长，把握影片节奏。

　　巴赞提出的长镜头理论与蒙太奇理论相对，是指使用摄影机从头至尾不间断地拍摄，影片不经剪辑处理，直接播放，以保证电影时间和空间的完整性、记录性、真实性。遵循长镜头理论的影片中常有一个镜头延续几分钟，甚至十几分钟，更有甚者整部电影就是一个镜头连续拍摄完成的。

预计每个镜头的时间长度需要有相当的经验积累，初学者对时间很难有准确的把握。常用的方法是在头脑中设想镜头中的情节，同时用秒表测量时间，这样可以对镜头时长有个大概的把握。想达到心中有数还是要在实践中不断积累。

2.3.6 动作提示

对镜头中出现的角色动作的文字描述。因为有画稿和符号标示，文字部分简要说明即可，有需要特殊说明的可以详细描述。

2.3.7 对白

镜头对应的角色对白要完整准确地标明，这将是后期合成对白时的依据，也是配音演员录制对白的重要依据。

2.3.8 音效

标明镜头中需要的声音效果及出现的节点。音效师将根据分镜头脚本中的标注制作相应的音效。这个标注还将是后期合成音效时的依据。

2.3.9 特效

标明镜头中需要使用的特技效果，动画制作人员要根据分镜头脚本上的标注，对中期制作和后期特效合成进行规划。

2.3.10 备注

还有其他需要说明的都可以写下来，例如在这组镜头里需要怎样的背景音乐，这个镜头的色调有什么特别的需要等。

另外，在分镜头脚本中还会根据镜头的特别需要标注焦距、焦点、景深、镜头类型等项目。分镜头脚本也并没有完全固定的模式，都是根据实际的需要而定，最大限度地传达导演意图就是分镜头脚本的制作标准（图2-61）。

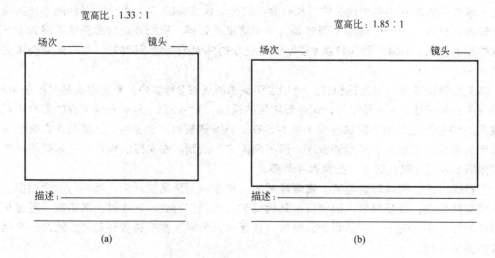

(a) (b)

场景 _____ 页码 _____

镜头 镜头 镜头

情节 _____ 情节 _____ 情节 _____

对白 _____ 对白 _____ 对白 _____

FX特效 _____ FX特效 _____ FX特效 _____

(c)

页码 _____

镜头 情节 _____

 对白 _____

 FX特效 _____

镜头 情节 _____

 对白 _____

 FX特效 _____

镜头 情节 _____

 对白 _____

 FX特效 _____

(d)

图2-61　常见分镜头脚本格式

项目三

剪辑

　　"剪辑"一词，在英文中使用"edit"、"editing"、"film editing"，有"编辑"的意思。在法语中使用"montage"，建筑学术语，有"构成、装配"的意思，借用到电影，中文音译为"蒙太奇"。中文使用"剪辑"一词，即剪而辑之。剪，是剪切、裁剪的意思。辑，是聚集、和睦、协调的意思。"剪辑"既有切断胶片的联想，同时也保留了"整合"、"编辑"的意思。在国内，通常把"剪辑"一词用于大的剪辑概念，如剪辑师、影片剪辑、剪辑风格等，而用于具体的剪辑技巧、剪辑手段时习惯使用"蒙太奇"一词，如平行蒙太奇、抒情蒙太奇、杂耍蒙太奇等。

　　一个镜头画面单独出现时，它所传达的信息就是画面本身的内容。而当两个镜头前后衔接时，画面之间就会产生某种关系，原本潜藏在镜头中的信息得以显露，形成了画面以外的信息。换句话说，当两个以上的镜头组接在一起时，便产生了画面以外的语意。前苏联电影大师爱森斯坦提出，"两个镜头的对列不是二数之和，而更像二数之积"。

　　一把举起的枪的特写镜头，画面信息就是"有人拿着枪在准备"，一个全神贯注的人的近景镜头，画面信息是"一个人正在注视着什么"。当这两个镜头前后衔接，相继出现时，枪和人之间就产生了关系，并引起了观众对故事的联想和猜测，"杀手"、"警察"、"黑帮"、"追捕"、"被追捕"等等。

　　三个镜头画面分别是：A.一个表情惊恐的角色a，面部近景镜头；B.一只手举着手枪，扣动扳机，特写镜头；C.一个倒在地上的人，远景镜头。这三个镜头用不同的顺序排列会得到完全不同的故事。

　　按照A、B、C的顺序排列，故事是：A.a看到了什么，这让她很惊慌；B.有人开了枪（开枪的人可能是a，也可能是其他人）；C.有人被击中倒下（被击中的人可能是其他人，也可能是a）。

按照B、C、A或者B、A、C的顺序排列，故事是：B.有人开了枪（开枪的人可能是a，也可能是其他人）；C.有个人被击中倒下；A.a看到了这一切（或者做了这一切），她很惊慌（被击中的人一定不是a）。

按照C、A、B的顺序排列，故事是：C.有人倒在地上；A.a看到了（看到的可能是倒在地上的人，也可能是拿枪的人）；B.这时有人开了枪（这一枪的目标很可能是a）。按照A、C、B的顺序排列，故事是：A.a看到了；C.有人倒在地上，B.凶手又开了一枪，这一枪的目标很可能是a。为了让这个故事更紧张，结局更明确，可以灵活地使用这些镜头素材。首先把镜头B剪成两个镜头，B1一只手举着手枪，B2扣动扳机。其次，让枪声出现两次。然后按照A（画外音：枪声）、C、A、B1、A、B2的顺序排列。这里让镜头A反复出现可以强调a的恐惧和事件的紧迫，从而得到一个更强烈的戏剧效果。镜头A加入画外音的枪声，确定了a看到枪击现场，在B1和B2之间插入A可以强调枪的意图，这样就几乎可以确定第二枪的目标是a。

这个选择镜头、裁切镜头、给镜头排序并把镜头连接在一起的过程就是剪辑。换句话说，剪辑就是选出需要的镜头，把若干个镜头连接成一场戏（小的段），再把若干场戏连接成大段，再把若干个大段连成影片。在这个从镜头到影片的连接过程中，总是不可避免地要考虑一些事情：影片要讲一件什么事情，怎样能讲得清楚明白（叙事）？从哪讲起，先讲什么，后讲什么（结构）？怎样能讲得精彩、讲得吸引人，能打动观众（风格、节奏、气氛、情绪）？怎样能让观众理解事情背后的深刻涵义（主题）？虽然在剧本创作和分镜头设计时已经考虑过这些问题，但是在剪辑的整个过程中也还是要围绕这些问题来思考和工作。

在《一个国家的诞生》中，尤其是在《党同伐异》中格里菲斯发现并创造了剪辑和蒙太奇，这与同样由他创造的特写、圈入圈出、摇拍一起成为电影语法的基础，进而影响了全世界的电影导演。

伊拉·科尼格斯伯格（Ira Konigsberg）在《完全电影辞典》（The Complete Film Dictionary）中说："剪辑人员通过对镜头进行剪切，安排镜头、场景和镜头序列之间的连接顺序，以及调整和合成声音，这对影片的发展、节奏、结尾和最终效果产生相当大的影响。"

3.1 基本规则（电影语法）

镜头是构成电影的最小语言单位，在把众多的镜头组接到一起，连成影片的过程中，也要像文字语言遵循语法一样，遵循一定的规则，这些规则也可以称为电影语法。电影中必须遵守的语法规则并不多，但都很有效，违背这些基本规则会造成影片信息传达的偏差，给观众理解影片造成困扰。不过，有时刻意地违反这些规则也会出现意想不到的效果，这种实验性的做法如今在商业影片中已经很常见了。

电影是操控时间和空间的综合艺术，电影语法规则也就是规定了电影对时间和空间的表达方法的最基本原则。

3.1.1 180° 轴线原则（空间）

180° 轴线原则是为了控制镜头画面中两个被拍摄物之间的空间关系不发生混乱，保证屏幕空间和方向的一致性。

180° 轴线是指两个被拍摄物之间的连线（图3-1）。最明显的轴线是两个面对面角色对视的视线（人与人或者人与物不论是相对、相背还是同向，他们之间的连线都是180° 轴线）。

180° 轴线原则是指在同一组镜头中，摄影机必须在轴线同一侧的180° 范围内拍摄，不能越到轴线的另一侧。否则，镜头画面内的空间关系将是混乱不清的，观众无法准确理解角色之间的位置关系。

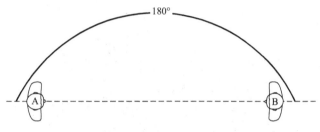

图3-1　两个主体之间的轴线

3.1.1.1 三角机位系统

三角机位系统是适应180° 轴线原则最常用的机位设置。以双人对话镜头为例，三角机位是在180° 轴线的一侧设置三个典型机位：一个双人镜头机位，两个单人镜头（或过肩镜头）机位（图3-2、图3-3）。

图3-2　三角机位系统

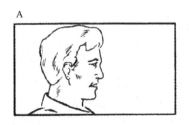

图3-3　三角机位系统的拍摄效果

3.1.1.2　跳轴（越轴）

跳轴，也称越轴，就是摄影机越过180°轴线进行拍摄。按照180°轴线原则，在拍摄同一组镜头时是不允许越轴的，但在实际的镜头设计中，越轴是经常出现的，但是这需要借助一些方法，保证在越轴的同时不会影响观众对角色空间关系的理解。

（1）建立一条新的轴线

建立一条新的轴线是实现越轴的最基本方法。建立一条新的轴线有很多方法。

① 加入一个角色或物体，使原有的一个角色与之建立起一条新轴线，摄影机就可以借助这条轴线越过原来的轴线（图3-4）。

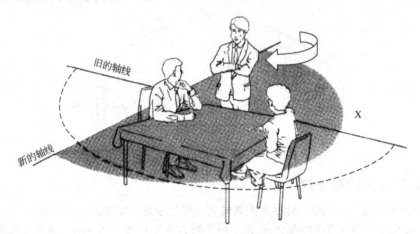

图3-4　加入一个角色或物体建立新轴线

② 通过角色位置的移动创建新轴线，摄影机依据新的轴线进行拍摄，实现越轴（图3-5）。

图3-5　通过角色位置的移动创建新轴线

（2）借助摄影机的运动越轴

在拍摄过程中可以通过摄影机的运动越过轴线，实现自然的越轴（图3-6）。越轴的同时拍摄没有间断，保持了画面中空间的完整性，观众对画面的空间关系就不会发生混淆。黑泽明的《罗生门》，开篇一组跟拍角色在林中行走的镜头就借助了角色运动和摄影机运动的方法，实现了复杂的越轴拍摄。

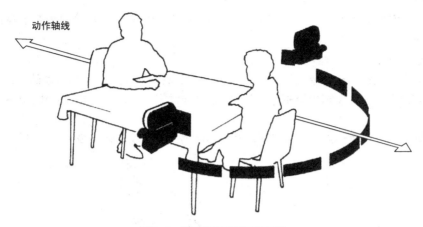

图3-6　借助摄影机的运动越轴

（3）轴线上的跳轴

摄影机越靠近轴线，跳轴就越不容易被发现。摄影机分别在轴线的两端拍摄，这样得到的画面就相当于从两个相反的方向拍摄被拍摄物（图3-7）。现在的观众已经有了相当的电影经验，接受和理解这样的镜头并不会遇到障碍。

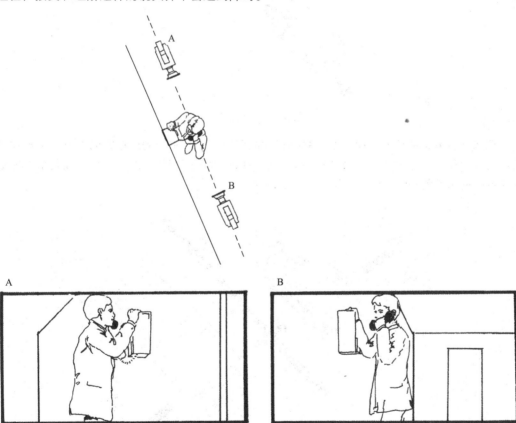

图3-7　轴线上的跳轴

（4）借助插入镜头实现越轴

可以在一组镜头中插入一个与空间位置无关的镜头（如手表的特写镜头、咖啡杯的特写

镜头等），再接越轴后的镜头，实现越轴。这相当于切断了观众对空间关系的思路，重新开始。

（5）动作轴线

在没有视线轴线，或者单人镜头，或者更为复杂的画面里，动作和运动的方向也可以建立起180°轴线，可以称作动作轴线。动作轴线同样适用180°轴线原则，用来控制画面的空间关系。

如公路上一前一后行驶的两辆汽车，他们的运动方向就是动作轴线（图3-8）。

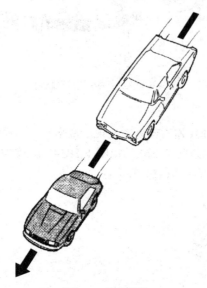

图3-8　动作轴线

还有比较复杂的情况。如公路上并排行驶的两辆汽车。它们的运动方向上有一条动作轴线，另外隐藏在汽车里的驾驶员的视线之间也可以建立一条视线轴线，这样在设置机位时就要控制好使用哪条轴线，如何实现越轴（图3-9）。

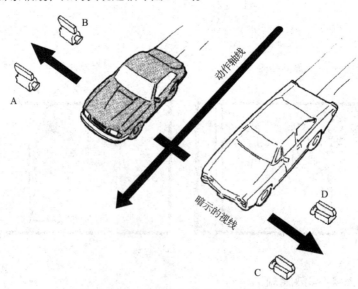

图3-9　复杂的动作轴线情况

3.1.2　30°原则（空间）

　　30°原则是指以被拍摄物为顶点，相邻两个镜头的机位形成的角度不能小于30°（图3-10）。如果机位变化小于这个角度，观众就会明显感觉到摄影机的变化，画面看上去就像是在空间里跳跃。不过适时地打破这个规则也会创造出戏剧性的效果。希区柯克在《群鸟》（The Birds，1963年）中，采用一系列同角度的三镜头组合来表现男人尸体的发现过程，每一个镜头都戏剧性地靠近：中景—近景—特写。

图3-10　30°原则

　　在有缓冲条件的情况下，30°原则也可以被适当打破。如角色是运动着的，或者前后两个镜头的景别差距很大等，都能避免观众对摄影机不必要的注意。

3.1.3　镜头内部运动方向（空间）

3.1.3.1　同方向

　　如果要表现人物（或车辆等运动物体）朝同一方向运动，就要在前后两个镜头画面中保持同样的入画出画方向。

　　角色从画面左边（L）入画，向右移动，从右边（R）出画，那么在下一个画面中角色也要从左边入画，这样就感觉角色是一直朝同一个方向运动了（图3-11）。

图3-11　同方向运动（一）

前后两个镜头分别表现两个不同的角色，他们都从画面左边走向右边，观众会认为他们是在朝着相同的方向运动。

如果角色从画面的左边远处向右接近摄影机，并从右边出画，下一个画面中角色就要从画面左边入画并向右远离摄影机（图3-12）。这个镜头是遵循了180°轴线原则得出的。把角色运动的方向做为动作轴线，摄影机保持在轴线的同一侧拍摄，就得到了这两个镜头。

图3-12　同方向运动（二）

有时角色移动的路线很长（如表现一段旅程），需要许多镜头才能完成，不可能使所有的镜头都保持相同的出入画方向，这时只要保证最后一个镜头的出入画方向与第一个镜头一致就可以了。

3.1.3.2　反方向

如果角色在画面中从左向右移动，从右边出画，下一个画面中角色向反方向移动，即从右边入画，向左移动，那么给人的感觉就是角色调头往回走了（图3-13）。

图3-13　反方向运动（一）

使用相反的出入画方向就可以表现出相反的运动方向。

角色从左边入画，向右边出画，表现去某处，变换场景，从右边入画，向左边出画，可以表现从某处回来。这样的方法常用来表现早上出门、晚上回家，也常用来隐喻离别与回归。

要表现两个物体面对面接近，可以处理成A从画面左边向右运动，下一个画面中B从画面右边向左运动，这样就可以建立A、B相向而行的视觉感受（图3-14）。

图3-14　反方向运动（二）

如果反复切换A、B正在行进中的画面，并逐渐缩小景别（全景—特写）、缩短镜头时间，就可以营造出A与B即将碰面或相撞的紧张气氛。

3.1.4　银幕时间（时间）

在电影中，故事不仅在空间中展开，同时也在时间上发展，空间和时间都是电影用来讲故事的手段。电影中的时间即电影时间，不同于真实的时间。最简单的例子，一部讲述孩子成长历程的电影不会真的拍成十几年那么长，通常片长不会超过3小时，即使拍成系列电影，总长度也还是在以小时计算的范围内。但观众在观看电影时，对影片中的时间流逝却是确信无疑的，不会觉得时间过得太快或者太慢，也不会怀疑电影中时间的真实性。这就是电影时间，它对真实时间进行了加工，压缩（去掉）了无趣的、无关紧要的时间，扩展（放大）了吸引人的、至关重要的时间。

3.1.4.1　压缩

压缩就是把几小时、几天、几年或者更长的真实时间在电影中用几分钟甚至几秒表现出来。方法就是把那些平淡的、不具代表性的过程去掉，只保留那些能表现转折的、关键性的画面，以展示事件的发展和时间的进程，而不会产生明显的时间跳跃感。例如，表现一个人从市场回家，一路上没有发生对故事主线有影响的事件，不需要表现，就可以把这段时间处理成：角色从市场画面出画，下一个镜头就是角色在家门口或室内画面入画。回家的路程被去掉了，但观众还是可以自然地接受角色从市场回到家中的这个事件，并且没有感觉到时间上的跳跃。

3.1.4.2　扩展

扩展就是把真实的时间延长，使观众察觉更多的细节，也可以在延长的时间里给观众更多的思考时间和空间。扩展时间可以蓄积能量，增强戏剧效果。因此扩展可以用来预示情节的发展、制造悬念、展现角色的心理活动、调动情绪（增强喜剧效果、惊悚效果）等。例如，镜头长时间停留在一条阴暗杂乱的小巷，或者连续用几个镜头长时间地表现这条小巷的局部，观众会形成"将要发生令人不快的事情"的预感（预示），同时会猜测"究竟会发生什

么"（悬念），由于时间延长到超过了观众的预期，观众的神经会逐渐绷紧，当事件爆发的同时，观众蓄积的情绪会猛烈地释放出来，这样就得到了强烈的惊悚效果（调动情绪）。用扩展来表现角色内心活动也是很常见的用法，如镜头从角色的全景缓慢地推到头部特写，并长时间停留在特写镜头上，观众就会感觉进入了角色的思想，能够隐秘地知道角色真正的想法。

3.2　镜头衔接的常用技巧

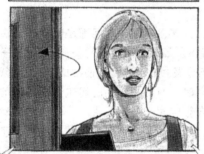

图3-15　动—动至静—静—静

镜头衔接需要解决一个镜头怎样结束（消失），下一个镜头怎样开始（出现），用什么方法使镜头的衔接看起来流畅自然。镜头与镜头的衔接通常采用"切"的方式，就是前一个镜头持续到最后一格画面结束，直接接后一个镜头的第一格画面。为了不使这样直接的衔接方式显得生硬突兀，就需要一些技巧来抚平或缓和跳跃感。

3.2.1　动接动

动接动指的是动的镜头（运动镜头或者有角色、道具等在动）要与动的镜头衔接。如果前一个镜头是动的，那么接下来的镜头也要是动的。

3.2.2　静接静

静接静是指静止的镜头（固定镜头，而且画面中也没有明显的运动）要与静止的镜头衔接。如果前一个镜头是静止的，那么接下来的镜头也应该是静止的。

镜头组接要做到动接动、静接静，这样看起来就好像一旦确定了第一个镜头是静还是动，后面的镜头就要一直保持不变。打破这个链条的常见方法是利用镜头内的动静转化。例如，镜头1是一辆行驶中的汽车（动），镜头2开始部分也要动，可以接汽车驶入街道（动），在路边停下（转静），镜头3可以接静止镜头了，路边快餐店。这里，镜头2是动静转化的关键，在镜头内部开始或停止动作是自然而然的过程，可以平稳地实现动静转化。

像镜头2这样，并不是一直保持运动或静止的镜头，可能会在镜头中发生改变，由静变动，或由动变静，或者更复杂。对于这样镜头的组接，只要让镜头的衔接处保持动静一致即可（图3-15）。换句话说，只看

镜头的开始部分和结束部分就可以了。前一个镜头的结束部分是动的，下一个的镜头的开始部分就一定是动的，反之亦然。例如，一辆停在路旁的汽车（静）开走了（动）。因为镜头结尾处是动的，所以接下来的镜头至少要在开头部分是动的。汽车开进停车场（动），停下……

3.2.3　动作衔接

动作衔接，就是借助一个动作的完成过程连接两个或多个镜头，动作在前一个镜头的结束处与后一个镜头的开始处必须是连贯的，这样观众的注意力被吸引在动作上，剪辑点就被很好地隐藏起来，尽管整个动作完成使用了多个镜头，并且机位在不断变化，但观众看到的动作仍是自然流畅的。

例如，一个男孩跑到一道矮栅栏前并跳过去，然后继续跑（图3-16）。这整个动作过程可以用一个镜头完成，也可以在某个点上变换新的机位。在这个动作过程中，主动作是跳跃栅栏，这里有三处可以用来切换到新的镜头：① 男孩跑到栅栏处起跳之前，或者说离开地面之前（动作开始）；② 越过栅栏的过程中（动作发生中）；③ 男孩落地之后，或者说回到地面之后（动作结束）。这三个剪辑点都可以顺利地切换镜头，但通常会选择第二个，在动作发生时剪切镜头，这样观众可以清楚地看到动作的开始和结束，并有足够的时间理解动作，可以更好地隐藏剪辑点。但是确切的剪辑点的选择还是要根据镜头表达的需要，以及剪辑师对动作的感觉。

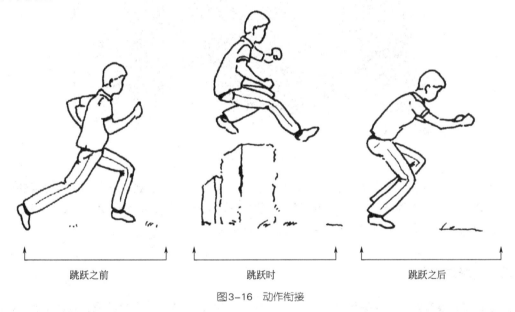

跳跃之前　　　　　　　　　　跳跃时　　　　　　　　　　跳跃之后

图3-16　动作衔接

动作衔接是最常见的镜头组接方式之一，应用广泛，例如端起水杯放到嘴边喝水的动作、转头的动作、走到椅子旁坐下的动作等。

在动作片中还经常利用这种剪切方法来实现高难度动作，这在我国的功夫片和武侠片中比比皆是。

3.2.4　视线衔接

视线是指角色眼睛与所看的目标物之间的连线。视线衔接是利用角色视线对目标物的指

示、暗示或者预示，来切换镜头的方法。当角色的眼睛明显看向目标时，观众可以察觉到角色的视线，并本能地期望看到角色所注视的目标，那么就可以从角色的镜头直接切换到目标物的镜头，这样就满足了观众的预期，剪辑点会被观众自然地忽略掉，使镜头的组接平滑自然（图3-17）。

14. "哈罗，罗宾逊太太"

15. "哈罗，本杰明"

图3-17　视线衔接

角色的近景镜头，角色看向画面的右边，目标在镜头之外，当观众意识到角色的视线时，就可以切换到目标物的镜头。不论目标是人是物，这时角色的视线就可以视为180°轴线，之后可以根据180°轴线原则建立角色与目标物之间的空间关系。

3.2.5　空镜衔接

空镜是指没有角色的镜头画面。空镜衔接就是清空画面，用没有角色的镜头画面相互衔接。

空镜衔接是连接不同场景中同一事物的镜头的常用方法，这种衔接比较柔和，作用与叠画相仿。

另外，空镜衔接也可以用来替代动作剪辑，表现动作的连续。

清空画面是一种比较容易的剪辑方法，它不会犯严重的剪辑错误，而且这种方法很有弹性，甚至可以轻松连接轴线两侧的镜头。

① 镜头结尾处角色出画（清空画面），下一个镜头以空镜开始，角色入画（图3-18）。

② 镜头结尾处角色出画（清空画面），下一个镜头开始时角色就在画面中。这种接法流畅度不佳，会有一定的跳跃感（图3-19）。

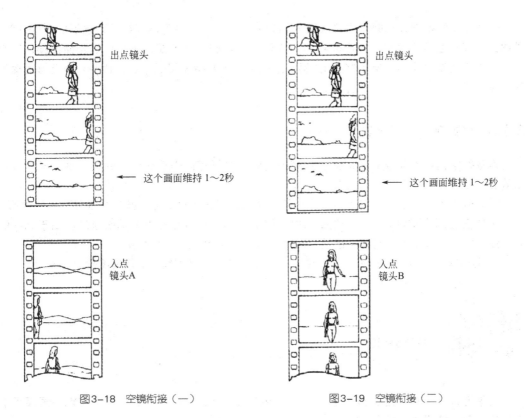

图3-18 空镜衔接（一）　　　　　　　　图3-19 空镜衔接（二）

③ 镜头结尾处角色不出画（不清空画面），下一个镜头以空镜开始，角色入画（图3-20）。

④ 在角色完全出画之前结束镜头（结束画面中角色还有一部分在画面内），下一个镜头开始时角色已经局部入画（开始画面中角色已经有一部分在画面内）（图3-21）。

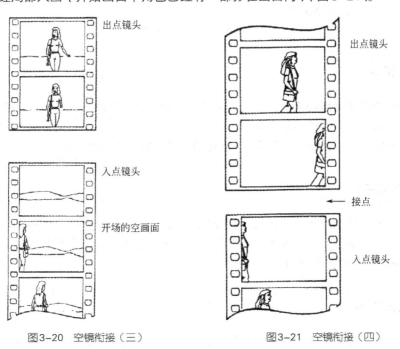

图3-20 空镜衔接（三）　　　　　　　　图3-21 空镜衔接（四）

在使用空镜衔接技巧时，空镜画面的部分总是要持续一些时间，给观众足够的时间理解，具体的时间长度要根据画面内容和镜头的作用而定。例如角色要在一个广场画面出画，这个镜头有交代场景的作用（定场镜头），那么空镜画面就要持续得长一些，让观众有足够的时间理解场景。

3.2.6　声音衔接（画外音）

声音衔接是指在切换镜头时声音保持不间断，这样可以强调时间上的连续性，同时也可以体现一定的空间关系和逻辑关系。

① A的单人中景镜头，警车声做为画外音淡入，下一个镜头可以直接切换到警车的画面。

② A正在弹奏钢琴，镜头切到B的单人镜头，钢琴声做为画外音仍在继续。由于钢琴的声音没有中断，表现了时间的连续性，同时也限定了A和B的空间关系。

③ 酒馆室内场景，枪声做为画外音突然响起，镜头切换到室外，A举着枪。

3.3　镜头组织

简单地说，剪辑就是选出所需的镜头，再按照一定的关系组接到一起，使镜头画面可以把故事讲得清楚明白，引人入胜。

把一系列镜头组接起来，并且能准确传达信息，不仅要遵守电影语言的基本规则，还要使镜头背后建立起一定的相互关系。这种内在的相互关系才是使镜头之间紧密联系的关键，它遵循了人的认识和感知规律，因此也是观众能够读懂影片的前提。这种内在的关系是组织镜头的依据，也是连接镜头的内在驱动力。

时间关系、空间关系和逻辑关系是三种基本的关系类型。

3.3.1　时间关系

桌上的一个苹果滚落的镜头，切到苹果摔在地板上，滚到桌下的镜头。这两个镜头内在的联系是苹果从桌上掉落的短暂时间，两个镜头组接在一起表现了苹果掉落的完整过程和这个过程所历经的时间，观众可以根据个人的经验理解这组镜头传达的信息。

3.3.2　空间关系

故宫太和殿的全景镜头，切换到太和殿可以识别的局部的近景镜头，如大殿台阶中间的龙纹浮雕，或者牌匾。这两个镜头是依靠改变摄影机与被拍摄物的空间距离实现的，镜头之间的内在关系是空间的连续和统一。

3.3.3　逻辑关系

故宫太和殿的全景镜头，切换到大殿宝座上的皇帝的镜头。这里不需要其他说明或更多

镜头，只要观众有一点儿明清两代的历史常识，就可以建立起皇帝正在早朝议政的逻辑关系，理解叙事。

镜头间内在的关系不仅可以使镜头之间的联系更紧密，还可以尽可能地节省镜头。

3.4　叙事发展推动

叙事发展推动就是要使故事不断向前发展，直至结尾。推动故事不断发展的最基本方法就是不断地提出问题、回答问题，让观众对答案产生预期，不断思考，故事也就能顺利地发展下去。

3.4.1　问答模式

问答模式是提出问题、解答问题的循环，是相当基础的安排镜头的方法。最简单的问答模式只需两个镜头，如角色看向画面外的镜头，接一个她所看事物的镜头。第一个镜头提出问题："她看到了什么？"第二个镜头回答这个问题："她看到的是……"叙事性影片中的镜头几乎都是以这种模式剪辑的。问答模式不受镜头长短的限制，只是有的问题用两三个镜头就可以完成一轮问答，而有的则需要用很多镜头才能完成一个问答周期。

3.4.2　问答模式的变式

一问一答是最基础的问答模式，在实际应用中，重组提问和解答的顺序是比较常见的用法。换句话说，可以通过改变问答次序、变换回答模式、改变问答的时间和节奏等，使问答模式产生许多变式，为叙事提供无限的可能。

影片的结构决定了故事内容呈现的次序，换句话说，就是先讲什么，后讲什么，让观众知道什么以及什么时候让观众知道。改变问答顺序和回答模式，调整镜头的顺序，这样可以改变影片的结构，使影片呈现出不同的叙事风格和叙事节奏。

3.4.2.1　改变问答顺序

在叙事的过程中，把答案和提问的顺序颠倒过来或者把几个问题的提出顺序重新排列，都是常见的改变问答顺序的方法。例如，因果关系是相当重要的吸引观众的手段。在叙事中改变因与果出现的次序和呈现的方式，可以刺激观众思考。如悬疑片中的真相（原因），不到影片最后是不会明了的。

3.4.2.2　改变回答模式

问题提出后，也可以立刻给出答案，可以通过细节的积累逐渐得到答案，也可以在给出部分答案的同时提出新的问题。

例如这样一组镜头：

A.监考老师在巡视；B.监考老师一脸严肃地停下来；C.a正在作弊打小抄。

例一

情节提要：考场上，监考老师在巡视是否有作弊的学生。这时我们不知道究竟有没有人作弊，是谁。

镜头按照A、B、C的顺序排列：

A.监考老师在巡视

问题："有没有人会违反考试纪律？"

B.监考老师一脸严肃地停下来

新问题："老师发现了什么？"（预期：发现了有人违纪）

C.a正在作弊打小抄

答案："老师发现了有人在作弊，是a。"

这是一种直接的问答模式，观众很容易预期结果。

例二

情节提要：a没有复习，但必须通过考试，作弊是他唯一的机会。

镜头按照A、C、B的顺序排列：

A.监考老师在巡视

问题："有没有人会违反考试纪律？"

C.a正在作弊打小抄。

答案："a正在违纪。"

新问题："a会被发现吗？"

B.监考老师一脸严肃地停下来

答案："老师发现了a。"

这个例子里，镜头C成了A的答案，同时又提出了新的问题。观众先看到了谁在作弊，是否能被发现就成了悬念。如果把老师发现a作弊之前的时间拉长，悬念的效果就会被加强。

例三

让观众看到a正在考试作弊，但并不展示a在哪里，观众知道有监考老师在巡视，但并不知道是谁。在这里，观众不知道a具体在哪里，随着场景在镜头A中展开，观众才得到镜头C的答案。

C.a正在作弊打小抄

答案："a在作弊。"

潜在问题："a在什么地方？"

A.一个人在大教室里巡视

问题："这是监考老师吗？"

潜在答案："a在大教室的考场上。"

B.监考老师一脸严肃地停下来

答案："这是监考老师。"

在这个例子里，一开始就把a放置于弱势的立场，当监考老师在第二个镜头中出现时，观众立刻可以预期到将有紧张尴尬的场面出现。这种把观众放置于优势但不舒服的位置，让观众知道角色迫切需要但无法知道的信息，迫使观众不断地思考和预期即将发生的事情。这种手法在希区柯克的电影中十分常见。

3.4.2.3 改变问答模式的节奏和时间

就是调整提出问题和给出答案的时机、频率以及两轮问答周期之间的间隔。例如，可以在几个镜头或几个场景中给出部分问题和答案或全部的问题和答案。也可以在同一个镜头里给出不止一个问题或答案。还可以在一个镜头中给出答案，同时提出新的问题，并把这些问题与答案联系起来。

① 在提出问题的镜头和给出答案的镜头之间插入几个镜头，来延迟问题的回答。在一个镜头中提出问题，然后在几个镜头之后，再给出答案（图3-22）。

A B C D

图3-22　改变问答模式的节奏和时间（一）

A问题："他看到了什么？"

D答案："枪。"

B、C是插入的镜头，将答案延迟。

② 在前一个镜头中给出答案，在后面的镜头里再提出问题（图3-23）。

A B

图3-23　改变问答模式的节奏和时间（二）

③ 用一系列的镜头提出问题并进行渲染，提出问题的同时通过展示局部细节透露出部分答案（图3-24）。

A B C D

图3-24　改变问答模式的节奏和时间（三）

A问题："进门的人是谁？为什么？"

B、C部分答案："一个男人，缺了一根手指。"

D答案："他是来找枪的。"

④ 在一个镜头或一组镜头里提出不止一个问题，也可以给出不止一个答案，还可以把答案和新的问题并置在一个镜头中。这样可以使单个镜头包含尽可能多的信息，这是对问答模式的放大（图3-25）。

A　　　　　　B　　　　　　C　　　　　　D

图3-25　改变问答模式的节奏和时间（四）

A问题1："进门的人是谁？为什么？"

问题2："画面中是谁的手？"

B部分答案："进来的是个男人。"

新问题："地上为什么有一摊墨水？"

C部分答案："他缺了一根手指。"

新问题："信纸为什么会被整齐地撕掉一块？"

D答案："枪在地上。"

新问题："站在枪旁边的女人是谁？"

[选自《从构思到银幕——电影镜头设计》（美）Steven D.Katz]

3.5　常见的剪辑术语

3.5.1　长镜头

长镜头简单来说就是持续时间比较长的镜头，习惯上把超过10秒的镜头称为长镜头，有的极端的长镜头可长达10分钟，甚至有的试验电影通篇就是一个镜头完成的。

电影诞生时长镜头就是最基本的拍摄方法，但这还只是纪录的手段。长镜头做为美学观念和电影理论被提出，是在20世纪50年代，法国电影理论家巴赞是长镜头理论的代表人物。长镜头理论是相对于爱森斯坦等人的"蒙太奇理论"提出的。巴赞认为，蒙太奇破坏了电影的时间和空间的连续性（蒙太奇是打碎事件的时间和空间链条，根据导演的需要进行重组），破坏了电影的客观真实，使观众受到导演的控制，陷于被动地接受。巴赞强调电影的真实，而电影的真实首先是时空的真实，电影要表现"未经组织的"时间和空间。长镜头可以客观真实的纪录，保证时间和空间的完整和连续。

3.5.2　定场镜头

通常是一个大景别的场景镜头，视野开阔，在影片开端或段落开端用以明确交代故事发生的地点、环境。有时定场镜头与涵盖镜头相同。

3.5.3　涵盖镜头

通常是一个以较宽广的视角拍摄的镜头，涵盖了场景中所有的人物，用来确立场景中所有人物与空间的关系。

3.5.4 插入镜头

插入镜头是指在主要镜头中插入一个与其信息相关的镜头。例如，在一组双人对话镜头中出现一个咖啡杯的特写镜头，或者手表的特写镜头，这就是插入镜头（图3-26）。

图3-26 插入镜头

3.5.5 切出镜头

与主要镜头或前一个镜头中未表现的信息相关。例如主镜头是篮球比赛的场面，切换到一个看台观众的镜头，就是切出镜头。

3.5.6 反应镜头

反应镜头是与动作镜头相对应的镜头，就是对于动作镜头中的动作行为作出的反应。这在双人对话镜头中比较明显。例如，角色A对角色B说话，通常会把表现的重点放在A的动作镜头上，但这里B对A的反应镜头可以表达同样多的信息。反应镜头的运用可以避免只表现主要角色和主要动作的单调，可以把角色之间的关系表现得更丰满、更细腻。

3.5.7 正拍镜头和反打镜头

正拍镜头和反打镜头，也叫正拍镜头和反拍镜头（图3-27）。这种镜头可以用来建立角色之间的关系。最典型的正拍、反打镜头就是双人对话场面的表现。两个角色面对面谈话，通常第一个镜头会使用全景镜头，以交代场景及两人的空间关系。接下来，镜头就会遵循180°轴线原则，保证空间的一致性，在两人的单人镜头或过肩镜头间切换。以其中一个角色的镜头为正拍镜头，那么另一个角色的镜头就是反打镜头。

图3-27 正拍镜头和反打镜头

项目一 1

项目二 2

项目三 3

项目四 4

项目五 5

3.5.8 主观镜头

从场景中某个角色的角度拍摄的镜头，相当于用这个角色的眼睛在看。观点镜头就属于主观镜头。

观点镜头指选取场景中一个角色的视角，摄影机拍摄的就是角色所看见的。

3.5.9 客观镜头

是指主观镜头以外的角度拍摄的镜头，或者说用场景中角色以外的角度拍摄的镜头。

3.5.10 匹配剪辑

匹配剪辑是借用前后两个镜头画面中相似的构图、色彩、图形、位置进行镜头切换，常用剪切和叠画方法衔接。如画面中间的表盘切换（或叠画）到天上的满月（图3-28）。

图3-28 匹配剪辑

3.5.11 交叉剪辑

交叉剪辑用来叙述发生在不同地点（空间），但是同一时间、最后相交的事件（图3-29）。两个或多个独立场景中同时发生的动作被剪辑到一起，并走向同一个结果。如"最后一分钟营救"就是典型的交叉剪辑，女主角正受到坏人的胁迫，命在旦夕，此时英雄正冲破一切险阻，奋不顾身赶来营救，最终英雄打败坏人，救出女主角。

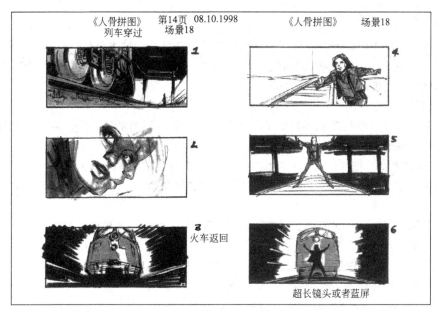

《人骨拼图》 第14页 08.10.1998 《人骨拼图》 场景18
列车穿过 场景18

火车返回

超长镜头或者蓝屏

图3-29 《人骨拼图》分镜头脚本中的交叉剪辑镜头

3.5.12 蒙太奇

3.5.12.1 概念

蒙太奇源于法语"montage"，建筑学术语，有"构成、装配"的意思，后用到电影中，指镜头之间的组接。

（1）"蒙太奇"在欧洲的解释

在欧洲，因蒙太奇一词就是用来称谓电影镜头的组接，所以所有的剪辑都称为蒙太奇。

（2）"蒙太奇"在前苏联早期的解释

在前苏联早期，蒙太奇是一种剪辑的特殊风格。以库里肖夫、普多夫金、爱森斯坦为代表的蒙太奇学派提出了蒙太奇理论，认为蒙太奇不仅是电影的一种技术手段，更是一种思维方式和哲学理念。爱森斯坦指出：两个并列的蒙太奇镜头，不是二数之和，而是二数之积。爱森斯坦导演的电影《战舰波将金》中著名的"敖德萨阶梯"一段，就是蒙太奇手法运用的经典。

（3）"蒙太奇"在美国和英国的解释

在美国和英国的电影业中，蒙太奇的概念被压缩了，不再泛指一切剪辑，而是特指一种在时空上高度浓缩的剪辑方法，一种简短的连接性工具。这种剪辑方法通常没有对白，在短时间内用快速的镜头切换表现大跨度的时间变化或地点变化，常用叠画连接。如《飞屋历险记》开头部分，用两三分钟的影片展现了几十年的时间流逝，交代出老人一生的经历，只有背景音乐，没有对白。这就是典型的好莱坞式蒙太奇。

（4）"蒙太奇"在我国的解释

在我国，"蒙太奇"的含义与欧洲相同，蒙太奇等于剪辑。"蒙太奇"和"剪辑"两个词同时都在使用，"蒙太奇"一词习惯用在具体的镜头组接方法上，如"交叉蒙太奇"。"剪辑"一词习惯用在大的剪辑概念上，如"剪辑风格"。

3.5.12.2　分类

迄今为止，蒙太奇的名目众多，没有明确的规范和分类。蒙太奇具有叙事和表意的功能，电影界习惯将蒙太奇按照叙事、表现、理性三大类来划分。叙事蒙太奇是叙事的手段，表现蒙太奇和理性蒙太奇是表情达意的手段。

（1）叙事蒙太奇

叙事蒙太奇由美国电影大师格里菲斯首创，它是最常用的叙事方法，用来交代情节、展示事件，或者说是讲故事用的。

① 平行蒙太奇　把发生在不同时间或不同空间的事件并列表现，分别叙述，统一在一个完整结构中。平行蒙太奇易于形成对比，同时，在交替切换之间可以轻易删除不必要的过程，压缩时间，加强节奏。

格里菲斯的《党同伐异》中，把四个不同世纪（时间）、不同地区（空间）发生的事，放在一部影片中分别叙述，表现同一主题。

② 交叉蒙太奇　就是交叉剪辑，把发生在同一时间、不同地点的事件剪辑在一起，事件之间相互依存、相互影响，最后事件相交，得出一个结果。

③ 颠倒蒙太奇　就是打乱事件原来的结构顺序，重新排列。这与小说中的倒叙、插叙、补叙相同。

④ 连续蒙太奇　是沿着一条单一的情节线，按照时间先后和事件发展的逻辑顺序进行叙事。这种平铺直叙式的手法保证了事件在时间和空间上的连续性，但也因缺少变化而显得冗长沉闷。

（2）表现蒙太奇

表现蒙太奇是通过相连的镜头在形式或内容上的对照、冲突，产生单个镜头画面以外的含义，用以表达情绪和思想。

① 抒情蒙太奇　在保证叙事和描写的连贯性的同时，表现出剧情之上的思想和情感。常见的抒情蒙太奇如男女主角两情相悦，一段叙事之后切入枝头花开的镜头，用来表现角色内心的情感。

② 心理蒙太奇　主要用于人物的心理描写。通过镜头的组接，用可视的画面形象来展现人物的内心世界。常见的是表现梦境、幻觉、思考、回忆、遐想、闪念等精神和心理的活动。

③ 隐喻蒙太奇　是运用类比的手法，把不同事物的镜头组接在一起，突出它们之间的某种相似性，引发观众的联想，用具体的形象解释、隐喻深刻抽象的道理。如卓别林在《摩登时代》里把工人涌入工厂大门的镜头与被驱赶的羊群的镜头组接在一起。

④ 对比蒙太奇　相当于文学中的对比描写，通过镜头之间内容或形式的对比，形成冲突，增强戏剧效果，强化导演要表达的某种寓意或想法。

（3）理性蒙太奇

让·米特里给理性蒙太奇下的定义是：它是通过画面之间的关系，而不是通过单纯的一环接一环的连贯性叙事表情达意。按照理性蒙太奇组合在一起的事实总是主观事项。理性蒙太奇中导演的主观意图更为突出。

① 杂耍蒙太奇　是典型的给观众看导演想给他们看的东西，就是在一个特殊时刻，一切元素都是为了给观众灌输导演打算让他们知道的东西。要达到最终说明主题的效果，杂耍蒙太奇可以在内容和形式上不受任何约束，为了表达某种抽象的理念，甚至可以生硬地切入与剧情毫不相干的镜头。电影《十月》中为了说明孟什维克代表的发言是"老调重弹，迷惑听众"，在表现发言的镜头中生硬地插入了弹竖琴的手的镜头。

② 反射蒙太奇　也是用具有象征性的事物作比喻，但不同于杂耍蒙太奇。反射蒙太奇把所描述的事物和用来作比喻的事物放置在同一空间中，使作比喻的事物与剧情有所联系，不会过于生硬。如《十月》中，克伦斯基在部长们簇拥下来到冬宫，一个仰拍镜头表现他头顶上方的一根画柱，柱头上有一个雕饰，它仿佛是罩在克伦斯基头上的光坏，使独裁者显得无上尊荣。这个有象征意义的柱头与角色存在于同一个空间中，是角色所处背景空间的一部分，这使这个比喻不会太生硬。

③ 思想蒙太奇　是利用新闻影片中的文献资料重加编排表达一个思想。它使观众冷眼旁观，其参与完全是理性的。

3.5.12.3　蒙太奇句型

蒙太奇句型是一系列镜头有机地组织在一起，连成具有连贯的逻辑、相对完整的表述和一定节奏的影片片段。

（1）前进式句型

按全景—中景—近景—特写的顺序组接镜头。

（2）后退式句型

按特写—近景—中景—全景的顺序组接镜头。

（3）环型句型

将前进式和后退两种句型结合起来。

（4）穿插式句型

句型的景别变化不是循序渐进的，而是远近交替的。

（5）等同式句型

在一个句子当中景别不发生变化。

3.5.12.4　蒙太奇段落的划分

根据内容的自然段落来分段。

根据时间的转换来分段。

根据地点的转移来分段。

根据影片的节奏来分段。

3.6　转场技巧

转场是处理时空转换、场景与场景、段落与段落之间如何衔接过渡。

3.6.1　剪切

剪切，即切镜头，是使用最多的镜头衔接和转换场景的手法，直接结束前一个镜头，开始下一个镜头，不使用任何技术性手段。

3.6.2　叠画

叠画是指两个镜头衔接时画面交叠。也就是前一个镜头的结尾画面还没结束时，下一个镜头的画面就开始淡入，出现两个画面重叠的效果，随着淡入镜头的逐渐清晰，最终取代前一个镜头的画面，完成镜头转换。叠画需要持续一段时间，通常不少于半秒（10 ~ 12格）。

叠画可以连接不同时间和地点的镜头，表示时间的流逝和空间的转换。

3.6.3　划变

划变是指新的镜头画面划过前一个镜头画面，并取代它，这就像拉过幕布或者划过一张会动的照片。划变可以是以各种形式出现，比如从横向、纵向、斜向或者任意方向移动过来。或者用任意一种图形的形式出现，比如圆形、方形、菱形等几何形，或者钥匙孔、徽章、纹饰等不规则图形，逐渐变大，直到新的镜头画面完全填满屏幕。乔治·卢卡斯为了向早期的电视系列剧集致敬，在《星球大战》中使用了斜线划变。

划变在现代电影中已经不常见了，但在电视动画系列片中还是一种常用的转场手法，如《海绵宝宝》中的气泡转场。在一些电影中有时也会刻意使用划变，用来突出戏剧效果，如《冰河世纪》中使用了由雪花、羽毛引导的由上到下的划变。

3.6.4　淡入、淡出

淡入是指镜头画面在黑画面上逐渐显现。影片开始镜头通常都是淡入。

淡出是指镜头结束时，画面逐渐消失变成黑色画面。影片的结尾通常都是淡出。

淡入、淡出有明显的段落感，剪切和叠画连接了场景，淡入、淡出则划分了场景。淡入、淡出会有时空中断的感觉，影片中间的淡出画面后面通常都会接淡入画面，用来表现有一定时间间隔或者场景转换。

3.6.5　淡出、淡入—白底（或任何颜色）

淡出、淡入除了接黑背景外还可以接白背景或其他任何颜色的背景。镜头画面淡出至白画面，或者在白画面上淡入镜头画面，这种画面转白没有固定的语意，所营造的气氛也要随影片而定，其他颜色的背景也是如此。

现代电影中常见一种快速淡出—白背景—淡入的手法，也被称为"闪白"，通常被用来表现角色的思想、意识、知觉的中断或恢复等突发变化。

3.6.6　停格画面

停格画面是在影片过程中有意出现的定格画面。停格画面可以戏剧性地强调画面中的信息。

现在停格画面已经不多见，只有喜剧片中还时有出现，有时还会特别配合相机快门的音效和闪光灯的闪烁，来增强喜剧效果。

3.6.7　蒙太奇

在美国和英国，蒙太奇被定义为一种连接性的工具。蒙太奇转场手法通常用叠画实现，

用来表现时间的过程或一系列场景。有时还会加入象征性的影像，例如在画面中叠入钞票、金币、珠宝等影像，象征财富的积累。

剪辑的基本规则、方法、技巧是影视、动画创作必备的知识和技能，但这些并不是一成不变和不可违背的。在实际的剪辑过程中，打破规则、超越技巧也是常见的创作方法，而且往往能得到意想不到的绝佳效果（图3-30）。

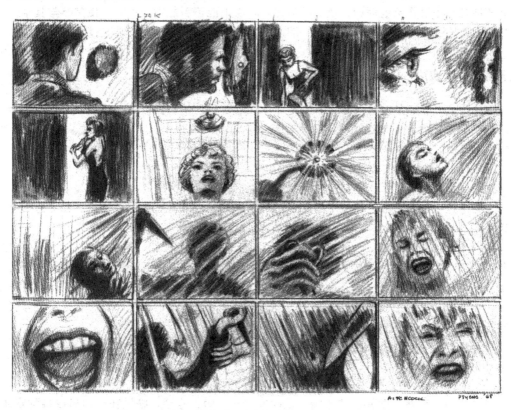

图3-30 希区柯克的《精神病患者》浴室场景的分镜头脚本

3.7 影片的整体把握

这个阶段要做的，是把已经初步完成的分镜头脚本当作一个整体来审视和调整。先要"退出来"，把自己放在观众的位置上看整个"影片"，之后把得到的信息与影片原本要表达的信息相比较，看看有没有偏差、遗漏、含混不清甚至错误的地方，然后再"走进去"，做为创作者回到影片里修改调整。反复地退出来、走进去，不断推敲调整，直到满意为止。可以按照影片结构、主题表达、节奏控制、风格把握几个方面进行检查。

3.7.1 影片结构

有人曾说，再绚丽的画面也拯救不了松散的结构。可见，影片的结构是否严谨、合理，

是决定一部影片成败的基础。

影片的结构决定了故事的各部分出现的顺序及怎样出现。换句话说，就是这部片子要怎样讲故事，先讲什么，后讲什么，怎样的顺序，从头到尾讲，还是从尾到头讲，还是从中间讲起，怎么样讲最能吸引人。

判断影片结构是否合理，最基本的标准就是影片的叙事是否准确流畅、脉络清晰，也就是能不能把故事讲得清楚明白，让人看得懂。其次是能否引起观众思考，使其参与其中，就是故事讲得是否精彩、吸引人。再次，可以看影片的结构是否新奇精巧，独具匠心。

3.7.2　主题表达

不论商业电影还是试验电影，不论是商业动画还是艺术动画，每一部优秀的影片都会有一个明确的主题，并且表达清晰。艺术作品中常见的主题很多，人生、人性、生命、死亡、爱情、人与自然、社会、宇宙……

主题是故事内在的支撑，它引起观众的思考，具有深刻性，将故事升华。

主题是影片故事背后潜藏着的东西，隐藏在画面的背后。

主题总是以隐喻、象征、暗示的形式出现，潜移默化地传达给观众，从不会被直白地说明出来。

在剧本创作初期就要确立影片的主题，要分析主题是否成立、是否深刻、是否有意义。在分镜头脚本完成之后，要看主题是否通过影片表达出来、表达得是否准确、探讨的深度够不够、跟当初预想的是否一致。换句话说，观众能不能感觉到影片透过故事其实是在讲一个道理，能不能从影片中整理出一个深刻的哲理，观众最终得出的这个核心思想是不是与影片原本的主题一致。

3.7.3　节奏控制

在影片中，节奏是速度的快与慢，是时间的长、短、停顿，编排在一起形成某种规律。就像音乐一样，每一部影片都有自己的节奏，恰到好处的节奏可以使影片更容易牵引观众的情绪和注意力，更容易形成影片风格，节奏凌乱的影片总会让人感觉别扭，很难沉浸其中。

长、短、停顿的安排要错落有致、相辅相成才能形成节奏。例如，要突出快（动），就要先用慢来做准备，蓄积能量，用停顿做对比，突然接快，这样效果才能鲜明。要突出停（静），就要先用快来做准备，当快逐渐加速到顶点时，突然停止，再缓缓接慢。

3.7.3.1　运动的节奏

角色和镜头的运动节奏影响着影片的整体节奏。在一部慢节奏抒情影片中，角色和镜头的运动也一定是缓慢悠长，静止的画面会较多。而在一部快节奏的动画片中，角色的动作总是节奏鲜明，有很明显的拖长、停顿和快速运动，迪斯尼的动画角色几乎都是按这样的节奏运动着。

3.7.3.2　剪辑的节奏

剪辑和音乐一样，速度必须精心安排。

每个镜头的时间长短，每个镜头在哪里开始（入点），在哪里结束（出点），镜头的长、短、停顿怎样组织，镜头排列的顺序，各种景别、角度的镜头画面如何穿插，镜头之间如何

衔接，这些都是构成剪辑节奏的元素。例如，以短镜头为主，切换镜头衔接，多用动作衔接，运动镜头多，镜头的长、短、停顿明显，景别、角度变化大，这些元素综合到一起将形成一个明快跳跃、节奏感很强的剪辑风格。电影《13区》就是这样。

3.7.3.3 叙事的节奏

叙事节奏就是讲故事的快慢。商业电影大多在开篇5分钟内一定有一个小高潮，吸引观众注意，之后每5～10分钟有一个小高潮。片长120分钟的影片大约会在50～60分钟时出现次高潮，做为铺垫，80～110分钟时影片矛盾逐步升级，最终达到影片高潮，110～120分钟收尾。

抒情型的艺术影片或试验电影常会采用很慢的节奏讲故事，角色的心境、故事的情节徐徐展开，缓慢地把观众带入影片，给观众充足的时间思考，让观众能深刻体会角色的情感变化。

3.7.3.4 情绪的节奏

每部电影都会用各种手段控制观众的情绪，让观众陷入影片营造的情绪氛围之中不能自拔。观众的情绪总是跟着影片设置的情节点起落。商业片调动观众情绪的节奏模式大体是：影片开始时观众情绪平稳，随着小高潮起起落落，观众情绪开始提升，到次高潮时，观众情绪升高，随即回落，再随着影片矛盾升级，情绪逐步提高，至影片高潮时，观众情绪升至顶点，影片收尾，缓冲，让观众情绪平复下来。

3.7.3.5 音乐的节奏

在电影中，背景音乐往往是跟着影片的节奏走。但在动画片中，经常是先有背景音乐，再做动画片，角色的动作和剪辑是跟着背景音乐的节奏走的。因此，在动画片中，尤其是无对白的动画短片中，背景音乐的节奏往往就决定了影片整体的节奏。

3.7.4 风格把握

决定一部影片风格走向的关键因素有两个。

一是影片的题材。要讲述一个什么样的故事，直接限定了影片的风格类型。一个喜剧故事不可能用阴暗的画面、平缓的剪辑来表现；一段沧桑苦难的历史也不可能用温和朦胧的画面、轻快的剪辑来讲述。

另一个是创作者（导演）的世界观。所谓"风格即人"，艺术作品的风格就是创作者内在特质的外化。创作者（导演）对世界的认识、理解和态度总会以各种各样的方式映射到影片之中，最终形成影片的风格。北野武在他的暴力美学之下，不会拍出温婉的家庭片；李安儒雅清淡、恬静飘逸的影片风格，即使在《绿巨人》中也是若隐若现。创作者（导演）的世界观还直接影响影片的题材选择，就像希区柯克，他不会选平铺直叙的直白故事来拍，即使选了，也一定要拍出悬念来。

构成影片风格样式的元素包括影片的叙事风格、画面的视觉风格、剪辑风格、音乐音效风格、节奏等，这些元素协调统一，才能形成影片整体的风格。这些元素同时也受到创作者（导演）的世界观和影片题材的制约。

个人风格的形成是能力和修养的综合体现，是一个漫长渐进的过程，并非一朝一夕所能达到。

项目四

相关基础知识

　　扎实的故事、巧妙合理的镜头、流畅的剪辑、生动的对白、动听的音乐、逼真的音效、加上富有视觉美感的画面，是任何一部优秀动画作品都必不可少的要素。这其中，画面对观众的影响最直接，也是影片信息传达的最基本途径。因此，画面视觉效果的优劣将直接影响影片的质量。近些年，商业电影和动画片都在不遗余力地提高画面精细度和视觉冲击力，把观众吸引到影片上来。

　　虽然影片的视觉风格设定、角色设计、场景设计是美术设计师的工作，但分镜头设计中也要考虑影片画面的构图、透视、光影、色彩等诸多视觉要素。

4.1　构图

　　构图就是把画面中出现的所有视觉元素组织起来，按照主次详略，安排在适当的位置上，使画面看起来协调、完整。当然，打破构图的基本原则，创造出残缺的、割裂的、冲突的、不稳定的构图也是常用的创作手法。但打破原则之前，首先是要熟练地掌握原则。

4.1.1　平衡

　　平衡是构图的基础。

　　在三维空间里，平衡指的是物质重力的均衡。例如取得天平两端的平衡。

　　在屏幕上或画面上的二维空间里，平衡是画面左右两边元素的比重相当，画面稳定。图形的大小、比例、明暗、色彩、位置等都是创立画面视觉平衡的重要元素（图4-1）。

(a)

(b)　　　　　　　　　　　　　　(c)

图4-1　平衡画面

　　不平衡的画面并不是错误的，而且同样具有视觉美感，巧妙地加以利用，甚至会创造出更精彩的视觉效果（图4-2）。不平衡的画面往往会造成紧张、失重的心理感受，在恐怖片、惊悚片、悬疑片中十分常见。

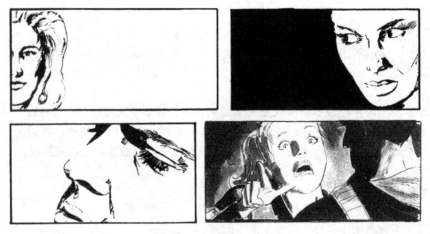

图4-2　不平衡画面

4.1.2　对称

对称是指在画面一边的每个视觉元素，在画面的另一边也一定有相对应的视觉元素存在。对称的画面一定是平衡的，具有强烈的稳定感。

4.1.2.1　轴对称

轴对称是指在画面中存在着一条穿过画面中心点的虚拟的轴线，轴线两边的视觉元素相互对称（图4-3）。这条轴线可以是水平的、垂直的或是对角线。

图4-3　轴对称

4.1.2.2 辐射对称

辐射对称是指围绕画面中的一个点建立的对称，画面中的视觉元素从这个中心点发散出去形成对称，同时这些元素也将观众的视线引导到中心点上（图4-4）。

一点透视的画面，且视点（与消点重合）在画面的纵向中轴上，就是典型的辐射对称，视点就是中心点。例如拍摄向远处延伸的公路，视点在画面上三分之一的中间。

不对称的画面中没有两边相对应的视觉元素，这也是大多数画面的构成方式。

不对称的画面也可以是平衡的，这就需要利用画面中图形的大小、比例、明暗、色彩、位置等来调节画面两边的比重，使画面达到平衡，具有稳定感。

不平衡的画面一定是不对称的。

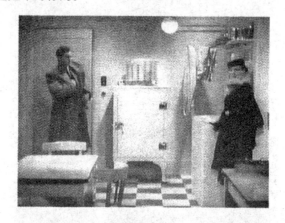

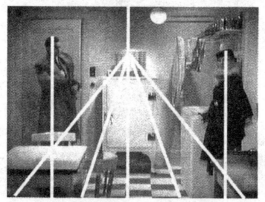

图4-4　辐射对称

4.1.3　对比

对比是把两个具有相反特性的事物放到一起对照比较。对比可以同时突出两者的特征，增强画面效果（图4-5）。对比与协调（平衡）是艺术创作中最基本的方法。

对比可以概括为以下几类：

① 形状的对比。包括点、线、面之间的对比，如：大和小，长和短，宽和窄，多和少，曲和直，方和圆。

② 色彩的对比。包括色相、纯度、明度之间的对比，如：红和绿（补色对比），冷和暖，深和浅（明度对比），纯和灰（饱和度对比）。

③ 明暗的对比。包括黑、白、灰之间的对比，如：黑和白（高对比度），深灰和浅灰（低对比度）等。

图4-5　《狮子王》运用综合对比突出两个角色的性格差异

4.1.4　线

线是最基本的视觉元素之一，与点和面组成了平面构成中的最基本元素，点连接成线，线排列成面，点、线、面三者相互关联。

4.1.4.1　直线

水平的直线（横线）具有平稳、安静、广阔的感觉。平直的地平线贯穿画面，常用来展示场景的宽广，整个画面给人宁静而空旷的感觉（图4-6）。

图4-6　水平的直线构图

垂直的直线（竖线）比起横线更吸引观众的注意力，因为贯穿画面的横线在背景中普遍存在，竖线与之形成强烈的对比，被凸显出来（图4-7）。

图4-7　垂直的直线构图

斜线具有动感和不稳定性，暗示了冲突、运动。倾斜的线破坏了画面的稳定，给人紧张的、不舒服的感觉（图4-8）。

(a)

(b)

图4-8　斜线构图

4.1.4.2　曲线

最常用于构图的曲线是S形曲线。S形曲线具有优美流畅的特性，常用来引导视线，加强画面纵深效果。例如，道路呈S形向画面远处延伸（图4-9）。

(a)

(b)

图4-9　S形曲线构图

4.1.5　形状

　　形状有三种基本形态，圆形、三角形、方形。在画面中，不同的形状引起观众不同的心理感受。

4.1.5.1　圆形构图和拱形构图

　　圆形给人的感觉是柔和的、亲切的、安全的、优雅的、浪漫的、和谐的。圆形构图常表现为由景物或人在画面中围出一块圆形区域，把观众的视线集中在圆形的中心，并把主要角色和事件安排在这里。拱形构图是圆形构图的变式（图4-10）。

图4-10　圆形构图和拱形构图

4.1.5.2　三角形构图

　　三角形给人的感觉是具有律动的、轻松的、富于变化的。三角形是最常见的用于构图的形状。三角形构图表现为画面中的主体人或物呈三角形排列。三角形构图有较大的弹性，容易控制画面平衡，变式很多，一个画面中可以只有一组三角形，也可以同时有多组三角形重叠构成。三角形构图中处于最高点的角色处于优势，反转三角形，处于最低点的角色便处于弱势（图4-11）。

　　在静物写生练习时使用的几乎都是三角形构图。

图4-11 三角形构图

4.1.5.3 方形构图

方形给人的感觉是严肃的、秩序的、稳定的、正直的（图4-12）。正方形和矩形构图的方式与圆形构图相同。

图4-12 方形构图

4.1.6　正负空间

正空间指的是画面的主体所占的画面空间，负空间指的是主体以外、环绕在主体周围的画面空间，正负空间共同构成了画面。

例如在一张纸上画一只花瓶，花瓶的轮廓线把画面分割出了正负空间，花瓶就是正空间，花瓶以外的画面都是负空间。

在画面中创造一个主体的同时，也创造出了它的负空间，正负空间在画面中各占一定的面积，如果正负空间所占面积过于平衡，就会产生对抗，出现视觉错觉，即正空间和负空间发生混淆，不能辨别主体。可以通过对色彩、明暗、肌理、比例等因素的调节区别正负空间，突出主体。

例如纸上的花瓶所占的正空间与背景所占的负空间相等，画面平衡对称，这种情况下很难分辨画面的主体到底是什么。

4.1.7　三分法原则

三分法在中国画中又称九宫格，是把画面的横向和纵向都三等分，两条水平分割线和两条垂直分割线呈"井"字形相交，形成的四个交点就是画面的视觉中心点，也称画面的兴趣点，把画面中的主体安排在任何一个或几个视觉中心点上，就可以创造出赏心悦目的构图（图4-13）。

图4-13　三分法构图

三分法是个保守可靠的构图方法，可以保证画面不会出现严重的构图错误，也可以帮助纠正那些看起来不舒服，却又不知道错在哪里的构图。当然，打破三分法原则的构图往往会有边缘的、另类的、非主流的风格特征，可以挖掘出不同的画面语意，商业影片中也时有出现（图4-14）。

图4-14　打破三分法原则的构图

4.1.8　纵深构图

纵深构图是在画面纵深空间中经营构图，加强画面的纵深感和空间感。

4.1.8.1　前景、中景、后景分层置景

把画面按照由近到远分出层次，层次越多，画面越丰富，纵深感越强（图4-15）。最常见的是按照前景、中景、后景分成三层，这是最经济实用的划分方法。

中景往往是角色表演的地方，通常是场景的主要部分。后景可以将画面空间向远处延伸，扩大了画面的空间跨度。前景把画面空间向摄影机方向延伸，确立了摄影机到角色之间的空间。前景与后景相互呼应、相互对比，就创建了一个大跨度的画面空间。

在迪斯尼的动画片中，前景的设置是非常重要的，还有一种可以称作大前景的方法，即在画面四周加上大前景，遮挡部分画面，让主体从大前景形成的空隙中显露出来，这些大前景看上去几乎是贴着摄影机镜头的。这种方法不仅可以增加画面的纵深感，还可以使观众有身临其境之感。例如，遮挡在摄影机镜头上的树叶、草叶、道具的局部等（图4-16）。

图4-15 分层置景

图4-16 迪斯尼动画片中的大前景构图

4.1.8.2　改变比例

改变比例是根据近大远小的透视原则夸大远近景物的大小比例，使前景更大、远景更小，夸大透视，增强对比，强化纵深感。广角镜头和鱼眼镜头拍摄的画面就是这样，二维动画也常参照这两种镜头的成像来绘制这类场景（图4-17）。

图4-17　改变比例

4.1.8.3 重叠对象

重叠对象是使画面中的景物和角色相互重叠，形成局部的前后遮挡，用来表现前后空间关系。

4.1.8.4 景深效果

运用景深效果是使用或模仿小景深镜头的成像效果，使画面主体以外的景物虚焦模糊，突出主体，增强了空间感。例如中景深画面中处于中景的主体是清晰的，远景和前景都是虚焦模糊的，尤其是大前景的虚焦效果更容易增加画面的空间感（图4-18）。

图4-18　纵深构图方法的综合运用（景深效果）

4.1.9　封闭式构图和开放式构图

4.1.9.1　封闭式构图

封闭式构图是从绘画中借鉴而来的构图方式，也是电影构图的传统方式。封闭式构图把屏幕的边框做为画面的边界，把屏幕内外的世界分隔开来。边框之内是一个独立的、封闭的世界，具有完整、均衡、统一的构图，能够提供完整的画面信息（图4-19）。封闭式构图会让人觉得与画面有一定的距离感，使观众处在一种事件之外的立场上被动地观看，参与度较低。

图4-19　封闭式构图

4.1.9.2 开放式构图

开放式构图是随着电影艺术的发展产生的。开放式构图突破了屏幕边框的局限，把边框内外的空间连接起来，不再局限于在画面内完成构图和造型，使构图超出画面边框，留给观众可以思考和想象的画外空间（图4-20）。开放式构图拉近了观众与角色的距离，增加了观众的参与度。

图4-20　开放式构图

开放式构图不再追求严谨的均衡构图，更多地使用不平衡构图；画面主体往往不会放在画面中心部位，以强调主体与画外空间的联系；画面中的形象不是完整的，而是经过屏幕边框裁切的，以强调画外空间的存在；与封闭式构图相比画面的随意性很强，具有纪实感，常用于新闻摄影、纪录片、纪实摄影等。

实际应用中，开放式构图常借助角色看向画外的视线、画外音等元素来强调画外空间的存在，以及加强画内空间与画外空间的联系（图4-21）。

图4-21　开放式构图中画内空间与画外空间的联系

构图练习举例如图4-22所示。

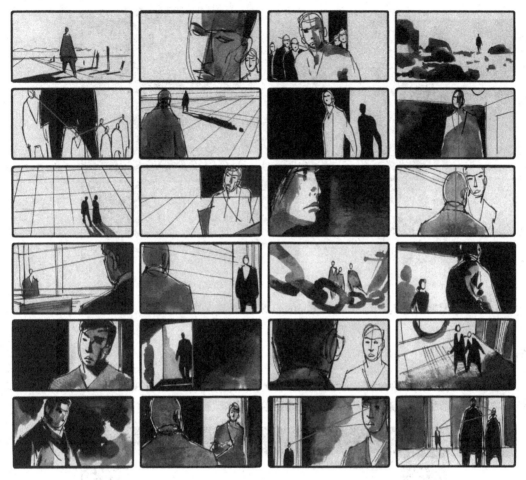

图4-22　构图练习举例

4.2　透视

透视对于分镜头脚本来说是十分必要的基础知识。

要把现实世界的三维空间放到屏幕、纸张的二维平面上表现，透视是唯一的途径。具体来说，分镜头脚本和二维动画中摄影机的机位、角度、镜头运动等都要依靠透视才能在二维平面上表现出来。

透视可分为三类：消逝透视、色彩透视、线透视。通常所说的"透视"指的是线透视，最常用到的也是线透视。

4.2.1　消逝透视

消逝透视是指相同的物体，距离人眼近（未超过最近点）时清晰，明暗对比强烈；距离人眼越远，物体的轮廓和体积就越模糊，明暗对比越弱（图4-23）。也就是常说的近实远虚。

图4-23　消逝透视

运用或夸大消逝透视，可以加强画面的纵深感。

4.2.2　色彩透视

色彩透视是指相同的色彩，距离近时鲜艳；距离越远，颜色越灰淡（图4-24）。或者说距离越远，色彩的饱和度越低。色彩透视是因空气阻隔造成的。

图4-24　色彩透视

运用色彩透视也可以加强画面的纵深感，同时还可以突出画面主体。

4.2.3　线透视

线透视是指画面中的远伸平行线，看去越远越聚拢，直至汇合于一点。
线透视的基本原理是在画者和被画物之间假想一面玻璃，固定住眼睛的位置（用一只眼

睛看），被画物上的某一点到眼睛的连线与假想玻璃相交，玻璃上呈现的交点，就是三维物体（被画物）的某一点在二维平面（玻璃或画面）上的位置（图4-25）。

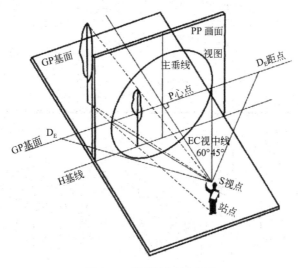

图4-25　线透视的基本原理

4.2.3.1　术语

画面：虚拟的平面，垂直于观察者的视线，被画物投影到这个平面上。就是画者与被画物之间的假想玻璃，标识为PP。

视点：即人眼睛所在的地方，标识为S。

视平线：与人眼等高的一条水平线，标识为HL。

灭点：透视线的消失点，标识为VP。

视域：眼睛所能看到的空间范围。摄影机镜头的视域随焦距变化，焦距越长，视域越窄。

原线：与画面平行的线，在透视图中保持原方向，无消失。

变线：与画面不平行的线，在透视图中有消失。

4.2.3.2　一点透视

一点透视，又称平行透视，只有一个灭点（在视平线上）。当正面观察立方体时，立方体面向观察者的面平行于画面，垂直于这个面的所有的边都向灭点汇聚，这时所得到的就是一点透视。

在表现画面纵深关系时常使用一点透视。如正对墙面拍摄室内场景、正面拍摄建筑物或顺着街道方向拍摄街景（图4-26）。

4.2.3.3　两点透视

两点透视，又称余角透视，有左右两个灭点（在视平线上）。呈一定角度观察立方体，立方体平行于地面的边，分别向左右两个灭点汇聚，这时所得到的就是两点透视。两点透视更容易呈现出物体的体积感。

两点透视是最常用的透视类型，更接近人眼日常所见，在不刻意追求透视效果的画面中，通常都会采用两点透视。从3/4角度拍摄的画面就是典型的两点透视（图4-27）。

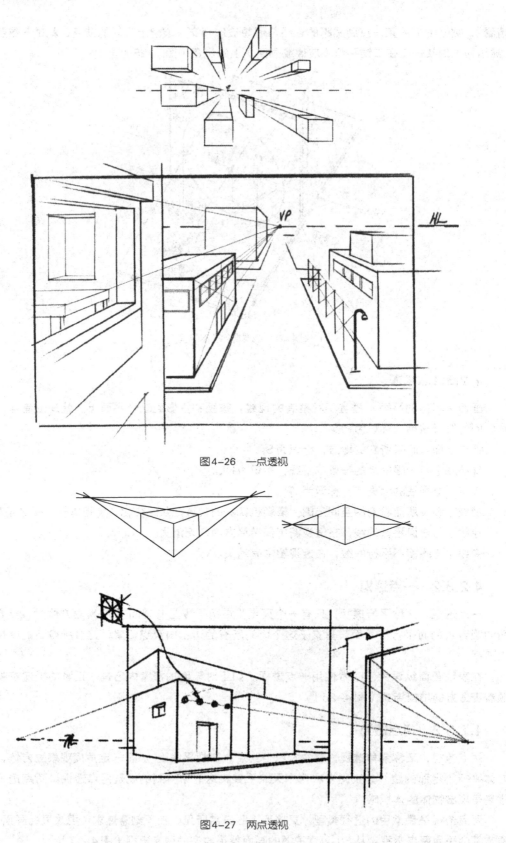

图4-26 一点透视

图4-27 两点透视

4.2.3.4 三点透视

三点透视，又称倾斜透视，有三个灭点。三点透视分为仰视和俯视，通常用来表现大角度的仰拍（低角度拍摄）或俯拍（高角度拍摄）。

仰视的三点透视视平线上有左右两个灭点，和一个高于视平线的天点（图4-28）。天点是视平线上方的灭点，标识为T。仰视时视平线高于地平线。

当仰视一个高于视平线的物体时，垂直于地平面的线向天点汇聚。

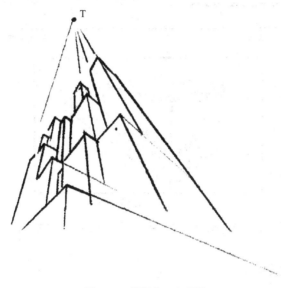

图4-28 仰视的三点透视

俯视的三点透视视平线上有左右两个灭点，和一个低于视平线的地点（图4-29）。地点是视平线下方的灭点，标识为U。俯视时视平线低于地平线。

当俯视一个低于视平线的物体时，垂直于地平面的线向地点汇聚。

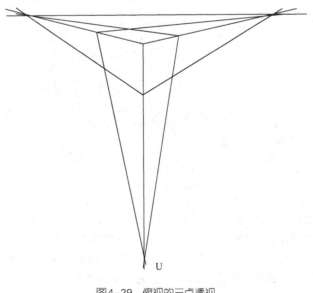

图4-29 俯视的三点透视

一点透视、两点透视和三点透视的不同表现效果如图4-30所示。

(a) 一点透视

(b) 两点透视

(c) 三点透视

图4-30　一点透视、两点透视、三点透视的不同表现效果

4.2.3.5　散点透视

散点透视，又称多点透视，即多视点观察得到的画面，没有灭点和明显的透视线。散点透视是中国画中特有的透视类型（图4-31）。

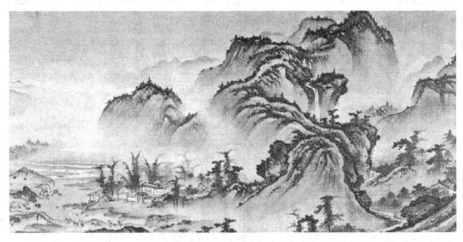

图4-31　散点透视

在分镜头脚本的绘制过程中，随时都会用到透视，如何将透视知识顺利地转化成镜头画面是个难点。基本的方法是先确定画面中视平线和地平线的位置（尤其注意三点透视中视平线和地平线的关系），再确定视点，然后确定灭点，把场景中的景物理解成立方体来确定透视线和空间位置，最后在这些立方体上丰富细节，完成场景画面。

　　光照是影片中不可缺少的视觉元素。有了光，就会有影，光与影相伴而生，缺一不可。光影在画面中表现为黑白灰之间的复杂关系，是画面构图的重要元素之一。光和影在烘托气氛、表达情感、提升情绪、形成视觉风格等方面都发挥着不可替代的作用。对于初学者来说，在绘制分镜头脚本时有意识地对光影进行设计，是十分必要的。光影的加入会迅速提升画面效果，使画面丰富、饱满，提高分镜头脚本的视觉水准。但是，光影却又是初学者最容易遗漏的部分，甚至忘记了还有光影这回事，这是很常见的问题。

4.3.1　三点式打光法

　　三点式打光法是灯光设置的基础，是创造有表意功能光影效果的最基本要求。包括主光、背光、补光（图4-32）。

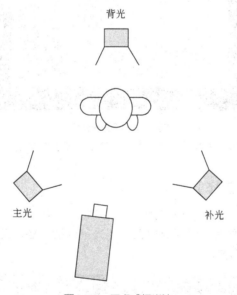

图4-32　三点式打光法

　　（1）主光
　　即主要光源，用来确定镜头画面的主体。主光照亮主体，并形成投影，确定了画面中光影效果的基础。太阳经常被作为主光源使用。
　　（2）背光
　　即把光源放在被摄点的后面，向被摄物打光。背光勾勒出被摄物的轮廓，把被摄物从背景中凸显出来。
　　（3）补光
　　又称辅助光，用来补充、柔和画面中光与影的对比度。补光通常用散射的、低光照的光，如经反光板反射的光。补光可以温和地提高投影和暗部的明度，以降低画面亮部和暗部的对比度，使画面变得柔和。

4.3.2　光源方向

光源方向即光源从哪个方向照射被摄物。光源可以从任何方向上照射被摄物，不同的方向会产生不同的光影效果，引起不同的视觉感受和心理感受，因此光和影常被用来渲染气氛、调动情绪。

4.3.2.1　正面光（顺光）

正面光就是从被摄点正面打光，即光源与摄影机在同一方向上（图4-33）。正面光会减弱体积感和空间感，使画面看上去比较"平"，缺少冲突和戏剧性。正面光照充足，画面中少有阴影，适合表现色彩关系，尤其是大面积的鲜艳色彩。如蓝天下一片盛开的向日葵。

图4-33　正面光画面

迪斯尼的《小鹿斑比》中为表现宁静温馨的气氛时所使用

4.3.2.2　侧面光（侧光）

侧面光就是从被摄点左侧或右侧打光（图4-34）。侧面光会在被摄物上创造出一半亮一半暗、具有清晰的明暗交界线的强对比效果。侧光可以投出修长而极具表现力的投影，也可以凸显被摄物表面的肌理质感。

图4-34　侧面光画面

4.3.2.3 前侧光

前侧光是从被摄点的左前方或右前方打光。前侧光下的被摄物因亮部多于暗部，所以整体明度较高，又因中间调子丰富，使体积感和空间感增强。因此前侧光常用来塑造形体。尤其是45°前侧光更是经典的塑造人物的打光方法（图4-35）。

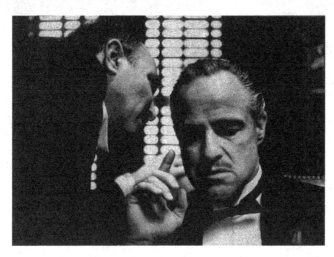

图4-35 前侧光画面

4.3.2.4 背面光（逆光）

背面光是从被摄点的后面打光。被摄物处于逆光中，很容易营造气氛，凸显主体，创造出强烈的戏剧性画面效果。尤其是逆光下的被摄物呈现为剪影时，戏剧效果最为强烈（图4-36）。

图4-36 背面光画面

4.3.2.5 后侧光（侧逆光）

后侧光是从被摄点的左后方或右后方打光。后侧光下的被摄物暗部多于亮部，整体明度较低，轮廓清晰，有一定的体积感，空间感较强。后侧光的投影向侧前方延伸，很有表现力，容易创造画面的意境（图4-37）。

图4-37　后侧光画面

4.3.2.6　上方打光（顶光）

上方打光是从被摄点的正上方打光。顶光不属于日常光照，产生的效果看起来怪异、陌生，具有非现实感。一般情况下会避免使用顶光，但在表现非常规的情感和语意时，顶光可以创造出奇妙的效果（图4-38）。

4.3.2.7　下方打光（底光）

下方打光是从被摄点的下方打光。底光会营造出恐怖、诡异的投影，常用在恐怖片、惊悚片、悬疑片中营造恐怖气氛（图4-39）。

图4-38　上方打光画面

图4-39　下方打光画面

下方打光可以辅助营造紧张的气氛，增强画面的压迫感

4.3.3　光照度

光照度是受到光线照射的量。光照度的高和低反映在画面上是画面整体的亮和暗。

4.3.3.1　高光照度

高光照度的画面明亮、光照充足、阴影部分被压缩，通常有着轻松、愉快、向上的情绪基调（图4-40）。多用在基调轻松乐观的影片中，如喜剧、轻喜剧、爱情片、歌舞片等。

图4-40 高光照度画面

4.3.3.2 低光照度

低光照度的画面灰暗、光照不足、阴影面积大，具有阴暗、压抑、紧张、沉闷的情绪基调（图4-41）。多用在恐怖片、惊悚片、悬疑片、犯罪片等基调阴暗的影片中。

图4-41 低光照度画面

4.3.4 对比度

对比度是一幅画面中最亮处与最暗处之间的明度差。差别越小，对比度就越低；差别越大，对比度就越高。对比度可以反映出画面从最亮到最暗的色阶数，对比度大，色阶数就多，画面黑白分明，层次丰富；对比度小，色阶数就少，画面柔和模糊。

4.3.4.1 高对比度

高对比度的画面明暗对比强烈、色彩鲜艳、层次分明，体积感和空间感都被较好地表现出来，视觉冲击力强，有鲜明的风格特征（图4-42）。

<div align="center">图4-42　高对比度画面</div>

4.3.4.2　低对比度

低对比度的画面明暗对比较弱、色彩饱和度低、画面发"灰"，具有柔和、朦胧、灰暗、模糊等特点。低对比度的镜头画面中，光照比较均匀，没有鲜明的受光面和投影，体积感、空间感、肌理质感均被减弱，常用来营造柔和的、轻松的、恬美的画面氛围（图4-43）。

<div align="center">图4-43　低对比度画面</div>

4.3.4.3　黑白灰

画面中明暗对比的关系可以归结为黑、白、灰之间的关系。黑白与不同的灰构成了画面的明暗基调，黑、白、灰所占的面积不同，组合方式不同、灰色阶数量和明度的不同都是影响构图和画面基调的重要因素。因此，黑白灰关系的处理会直接影响镜头画面的优劣（图4-44、图4-45）。

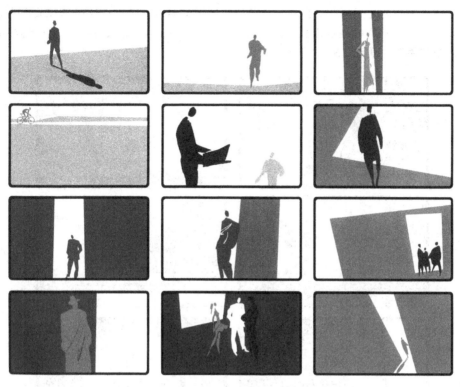

图4-44 黑白灰画面

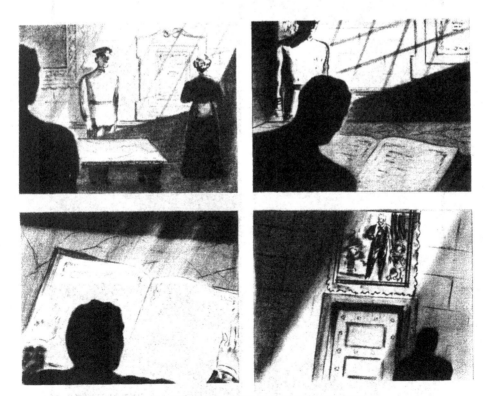

图4-45 《公民凯恩》分镜头脚本中的黑白灰画面运用

在同一个构图里，用相同的黑白灰色阶尝试不同的组合方式，把这些画稿放在一起进行比较，研究、体会不同的组合方式会给人怎样的感觉（图4-46）。这种练习是一种简便有效地了解黑白灰关系的学习方法。

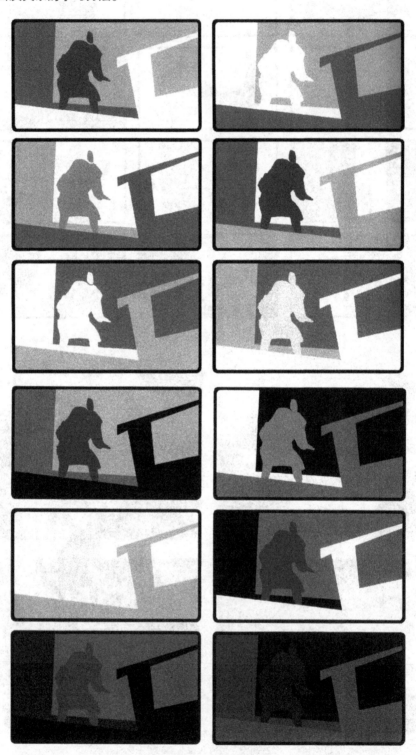

图4-46　黑白灰组合练习

4.3.5 光影的风格

光影的风格可以分为两大类：模拟现实的真实感光照和刻意布置的戏剧感光照。

4.3.5.1 真实感光照

就是模仿或接近现实世界光影效果的光照。真实光接近于人们日常所见，使镜头画面真实可信，具有亲近感。

4.3.5.2 戏剧感光照

是有意识地创造非现实的光影效果以增加画面的戏剧性和冲击力。戏剧感的光能够加强画面情绪的传达，可以轻易地营造气氛，而且是一种很好的造型手段（图4-47）。

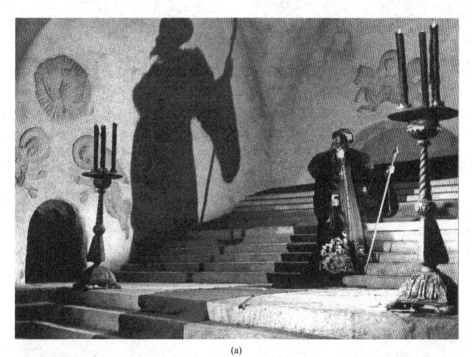

(a)

(b)

(c)

图4-47

(e)

图4-47　戏剧感光照效果

4.4　色彩

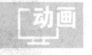

　　动画片的色彩方案是由美术设计师负责的，但在分镜头绘制中也应该了解色彩的基本用法和功能。

　　色彩的运用主要是通过"对比与调和"实现的（图4-48）。对比就是利用色相、冷暖、明暗、饱和度等色彩原理将颜色相比较，通过对比突出各自的特性，如红和绿、黄和蓝、纯蓝与灰蓝等。调和就是把颜色之间的差异降低，或统一在某一色调中，使之相协调。

　　颜色在对比中凸显，才有了颜色；颜色在调和中统一，才有了色调。

　　色彩常被用做隐喻、象征，即把颜色做为符号语言来代表某类事物。

图4-48　色彩的对比与调和运用

　　艺术短片《疯狂的傻子》中用白色和刺眼的红色十字代表医生，生硬冰冷；医院中的傻子们却是五颜六色的，充满活力和自由；被治疗好的正常人则是统一的灰褐色，麻木机械（图4-49）。

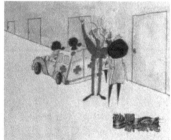

图4-49　艺术短片《疯狂的傻子》中色彩的运用

　　《狮子王》中土狼山洞一场，戏剧化的色彩和光影处理，表现了红色的疯狂欲望和绿色的阴谋诡计（图4-50）。

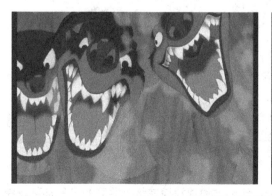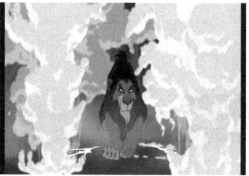

图4-50　《狮子王》中土狼山洞一场的色彩和光影处理

4.5　造型基础

　　造型基础对于绘制分镜头脚本来说，是最基础的技能。透视准确的场景、道具，人物表情、动作，常见的动物等都是构成分镜头画面的基本素材，不能顺利地在纸上画出这些，设计和绘制分镜头脚本就无从谈起。

　　分镜头脚本的画面并不要求精细的绘画，更多的是根据经验和观察分析，对场景、角色、道具、光影、透视进行概括性描绘。例如对于人物而言，要求绘画者对人体解剖结构有充分的理解和概括，能够根据经验和分析画出不同透视中的人体动势动态，能够概括人的表情，能够根据经验和分析画出人物在不同光照下的光影效果，能画出角色服饰的基本样貌等。这样看来，速写是非常适合的基础训练方法。

　　速写是提高造型能力最简便有效的方法，观察能力、概括能力、绘画能力都会在速写练习中得到提高，坚持不懈地练习一定会大有收获。

　　另外，在绘制动画分镜头脚本时会用到动画片中的卡通角色造型，所以对于卡通造型的特点、造型方法、动作的表现与夸张等也要有熟练的掌握，才能自如地设计分镜头、描绘分镜头脚本（图4-51）。

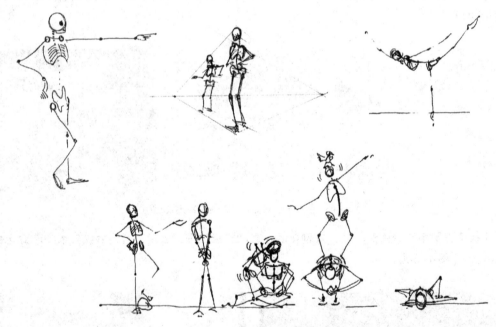

图4-51　动画片中的卡通角色造型

4.6　绘画工具

　　绘制分镜头脚本的工具并没有一定的限制，能够方便快捷地在纸上绘画的工具都可以使

用，通常会根据绘画者自己的习惯来选择。

（1）笔

铅笔、炭铅笔、炭精条、彩色铅笔、钢笔、水性圆珠笔、针管笔、毛笔、油性笔、马克笔等，日常使用的绘画用笔都可以尝试。炭铅笔和炭精条画的画面不易保存，要谨慎选择。铅笔画的画面色阶丰富，易于修改，但容易被蹭得模糊，也要谨慎。

（2）墨水、颜料

各种墨水、墨汁都可以尝试，水彩、水粉、丙烯颜料也可以用来画分镜头。

（3）尺

常用的是直尺和三角板，主要用来绘制分镜头框、场景中的建筑物、透视线等。当需要精确测量透视线时还会用到量角器、圆规等绘图工具。

（4）纸

常用的是A4和A3规格的打印纸、素描纸、卡纸等，每页纸画多个分镜头，最后装订成册。还有时会使用32开左右的画纸，每页纸画一个分镜头，钉在展示板上以故事板的形式呈现。

4.7 其他相关知识、技能和修养

电影是一门综合艺术，动画与电影比较起来综合性更强，因为动画片中能够看到的一切都是"人造的"，这需要动画创作者具有很强的想象力和创造力，还要具有多方面的知识、技术、能力和修养，才能驾驭诸多的创作元素，创造出一部完整的动画作品。

① 基础知识技能方面包括：平面构成、色彩构成、动态构成、构图、透视基础、光影知识。

② 绘画技能的训练及工具的使用：素描基础、色彩写生、速写训练、艺用解剖学、对多种绘画工具和绘画技法的尝试。

③ 电影知识的掌握和提高：编剧、镜头语言、导演功课、剪辑、摄影知识和技能、布光的相关知识、置景的相关知识。

④ 动画制作技术：二维动画制作技术和流程的常规知识、3D动画制作技术和流程的常规知识、偶动画制作技术和流程的常规知识、商业片的制作模式、艺术短片的制作模式、动画电影的制作流程、电视动画片的制作流程。

⑤ 艺术理论的提高：电影理论、电影艺术的深入研究、电影艺术的鉴赏能力、戏剧理论、绘画理论、设计理论、艺术哲学、哲学概论。

⑥ 广泛涉猎，扩展知识面：对音乐知识的了解、提高音乐鉴赏能力、舞台美术设计相关知识、舞台灯光设计相关知识。

项目五

分镜头脚本设计示例

1. 飞行器喷着烟

2.飞行器降落，当D打开门，狗在一旁吠叫

3.风刮着，D走向农庄

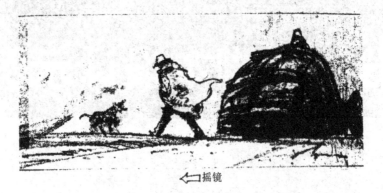

←摇镜

4.D打开大门

5.D观察房间的主观镜头

6.主观镜头，火炉上煮沸的锅，摄影机向后拉……

7.D入镜看着锅，他向右转身，摄影机跟着他

8.D坐着，往窗外看

9.D的主观镜头，巨大的拖拉机向房子驶近

1

2

3

4

5

10.有男人进来，看见D，与他交谈

11.男人拿下护目镜

12.男人走进厨房，D在画面另一边，两人交谈

13.D脸上显出坚决的表情

14.男人从厨房端出一碗汤，继续交谈

15.D向男人开枪

16.男人中枪时后退，他倒下，汤碗落下

17.他跌出画面

18.D站在倒下的人前

19.特写——D捏他的脸颊

20.特写——D的手伸入他的口内

21.D拉出颌骨，上面印有编号

22.固定镜头，D转身走出房间

23.D走过院子，狗跟随着他

24.D走向飞行器，狗跟随着他，经过巨大的拖拉机

25.摄影机跟拍D，他试着拍打狗，狗后退，D进入飞行器

26.D 的主观镜头，飞行器内景，起飞/监视器显现狗、树和农庄

27.飞行器远去，狗望着

5.2 哈罗德·米切尔森为《毕业生》绘制的分镜头脚本（美术设计师理查德·西尔伯特） 动画

1.镜头与本杰明一同拉出

2.右方入镜并快速摇左

3.本杰明游起

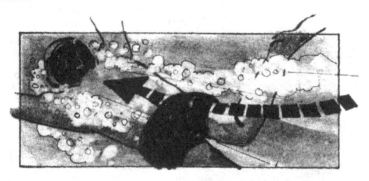

4.本杰明上岸

5.我们与他一同上移并翻过去

6. 内景，旅馆房间

7. 本杰明转头看向我们

8. 主观镜头，布拉多克在池边

9. 本杰明趴在橡皮筏上

10.……"起来，罗宾逊太太来了。"

11.

12."嗨，本……"

13."和罗宾逊太太打招呼，本杰明。"

14."哈罗，罗宾逊太太。"

15."哈罗，本杰明。"

动画

No.　001

PRODUCTION I.G

カット	画　　面	内　　容		秒
P-0	その者は狼のようなものである その者は狼である それ故に追放された者である	B.L画面に テロップ (青か赤)		
P-1	ホワイト (通過点) 画面	P-1 以降、C-38 まで全て止メです。 モノクロの報道写真といった 感じです。	^ 32.33は 別ﾊﾟﾀｰﾝ	
		▲F.I 長崎型のキノコ雲 (T.B)	(SE) ズ オ オ オ ···	5+0
P-2		焼け跡 フカン (コントラスト 強く) 〔枠〕 はがれて T.U		3+0
P-3		焼野原となった市街 地 (人物セル)		4+0
				12+0

参考文献

[1] [美]Steven D. Katz 著. 从构思到银幕——电影镜头设计（Film Directing Shot by Shot—Visualizing From Concept to Screen）. 井迎兆译. 北京：后浪出版咨询（北京）有限责任公司，世界图书出版公司北京公司，2010.

[2] [美]Marcie Begleiter 著. 从文字到影像——分镜画面设计和电影制作流程（第2版）[From Word to Image—Storyboarding and the Filmmaking Process（2nd edition）]. 何煜译. 北京：人民邮电出版社，2012.

[3] [美]Nicholas T. Proferes 著. 电影导演方法——开拍前"看见"你的电影（Film Directing Fundamentals—See Your Film before Shooting）. 王旭锋译. 北京：人民邮电出版社，2009.

[4] [美]Jeremy Vineyard 著. 电影镜头入门（Setting up Your Shots）. Jose Cruz 插画. 张铭，马森，孙传林译. 北京：世界图书出版公司北京公司，2011.

[5] [美]温迪·特米勒罗著. 分镜头脚本设计（Storyboarding）. 王璇，赵嫣译. 北京：中国青年出版社，2006.

[6] [美]John Hart著. 开拍之前：故事板的艺术（The Art of the Storyboard：A Filmmaker's Introduction，2e）. 梁明，宋丽琛译. 北京：世界图书出版公司北京公司，2010.

[7] [美]汉斯·巴彻著. 梦想世界——动画美术设计（Dream Worlds）. 若雪出版社译. 北京：人民邮电出版社，2010.

[8] [美]Nancy Beiman 著. 准备分镜图——动画编剧与角色设定. 志应，王鉴译. 北京：人民邮电出版社，2012.